U0069420

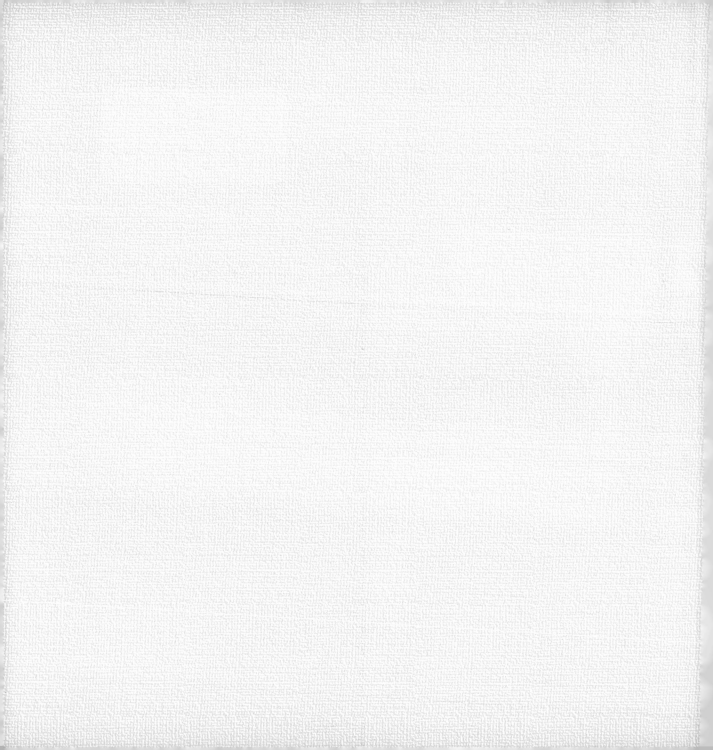

親子 花時間

跟著節氣詩情花意

李幸芸 著

陽光房出版社

取法乎上 瞬間永恆

　　對於一個從小生長在福爾摩莎最後一塊淨土台東的我而言，天地潔淨的潤澤與滋養，無形中長養了這個心靈小宇宙與大宇宙的和諧頻率，在紅塵喧囂走過半百，仍是一個溫暖的陪伴，這是一份恩賜與福報。

　　學生時代當了登山社社長，在恩師夏黎明教授的生命美學與哲學的引導下，走過了幾座百嶽與中程山，生命的洗禮與簡單平靜的鍛鍊，這樣的生命境界，在當時年少並無太大感知。爾今，看著昔日生命記錄，對於在大自然中受過陽光雨露沐浴與天地撼動的摧殘，是野花潔淨清新與高大張狂或斑駁。長期薰習下，感恩自己的生命常保清新與盎然。更成了當前在花道領域中，潛移默化的好助緣。

　　偏鄉的教學歷程，華梵大學園林學習境教的洗禮，在在涓滴積累了豐富的我，成就了我在生命哲學與美學融匯中呈現的課程與作品。讓有因緣聆聽與親炙風華的孩子們，體悟生命哲學與美學的高度，這是取法乎上的鍛鍊。這樣的薰習很緩慢，近乎無形，但越早親炙越好。假以時日、水到渠成，一個尊貴的靈魂，以一個簡單且平靜的姿態，謙卑且虛心的平常心，便能蛻變、能自在步紅塵。

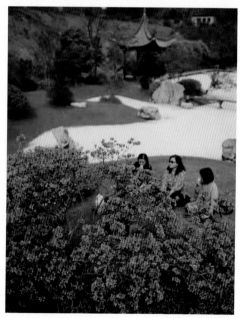

《豫言茶肆》提供

處於一個瞬息萬變的世代，孩子們的學習正面臨跨領域與國際觀鍛鍊同步的交戰，而親近花草的長期薰習，結合了色彩學的視界一旦被打開，如何呵護與植物的對話是一種對生命的尊重，不同植物的素材線條、粗細、質感、榮枯變化……這都是我們給予孩子生命裝備的儲備，讓孩子們從小養成看待事物的廣度與深度，抉擇與判斷趨於冷靜

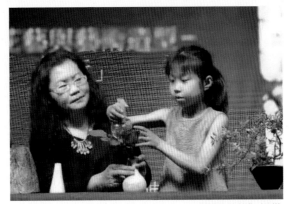

《聞道美物》提供

與精確。那渾然天成的長養了生命來臨的每個考驗能智慧因應，簡單看待，尊重且因應，繼續迎風向前。說來抽象，實踐起來如和尚撞鐘，點滴急慢不得。

身為一個教育老園丁，在傳統師資培育中被養成，卻在自己自由且奔逸靈魂的帶領下，取法乎上、鑄就新意。這一路走來顛簸難行，但也活潑有機趣。

這是一本我個人生命哲學與美學的階段性紀念，也期待給有緣人啟發，有自由靈魂的孩子們一個生命的鼓舞。

感恩包容我的父母及一路護念我的幕前幕後師長：高玉惠教授、黃碧琴教授、林雪玉教授、李麗淑教授、張月理教授、陳美碧教授、楊秋霞教授、蕭勝珠教授，好友徐崎青的促成及辛苦的工作團隊。

取法乎上，瞬間永恆。深情並獻上祝福。

李幸苦

中華花藝華嚴美學當代實踐

　　李幸芸博士研究華嚴宗美學，專研中華花道，近作《親子花時間》，以二十四節氣之花藝，表彰天地人之道，譜寫生命旋律。花葉果芽皆是天地圓音。留住陶醉，方圓花器滿心而發者莫非中道。

　　書中引用詩詞，慶讚節氣，親子人文之花藝得此天機，必有蓬勃之良朋悠久而彌新，堪為典範。

　　華嚴世界重重無盡，光光相網，具體而微呈現在李博士的花藝作品之中。以幸芸所探討的華嚴美學而論，首先，她的作品具有渾厚的人文質感，其花材內涵乃意與境渾，令淘淘濁意皆在花顏果語之中，與境渾同。更在二十四節氣之天時之中，返虛入渾，花藝造象的美的形式諸相非相，節氣之天韻莫非實相。此時，忽然契入渾然天成，親子親愛，良朋輔仁，普皆心花怒放，無量光明，莫不自然。

　　幸芸介紹寧波茶道之童靜女史給我，後來我在訪問中國大陸期間邀請幸芸一起訪問寧波，從此開拓了幸芸往後幾年在大江南北之花藝講學因緣。短短幾年之間，幸芸花藝講學聲勢大振，已經是台灣花藝界在大陸成名之佼佼者。由此可見李博士之大氣與能用世，非僅是文靜於花花世界者，她於人文化成的事業也是一位人間導師也。

　　幸芸新書初版今日面世，她與我既有博士班問學華嚴美學之因，復有共同推動中華花藝之緣，故為之序，共勉於華嚴美學之中華花藝心法。



國立台北大學中文系教授暨

民俗藝術與文化資產研究所所長　**賴賢宗**

寫於 2019.2.27



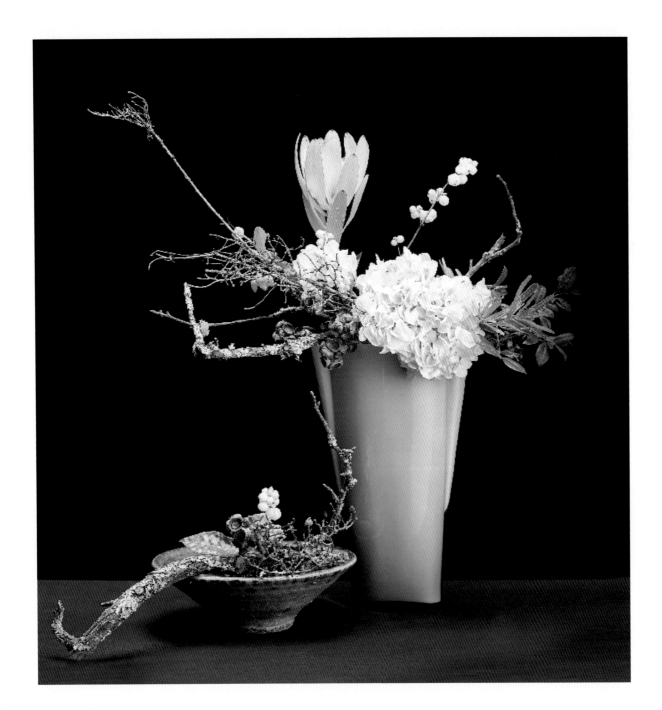

花開見佛

花開了！

佛在那兒？

芸芸眾生眼裡，花不過草木，何來之佛？

未悟之前，莫說不識花草本性，恐怕連自己是誰都未能知曉！

佛光山上有顆老菩提，每年孟春，枯葉飄落，宛如長者告別家鄉，隨風流浪，最後選擇一處安靜躺下，隨意捲曲，讓暖陽陪伴走向盡頭。

拾起任何一片，都有生命走過的痕跡，有些彷彿燈枯油盡，有些厭倦世事

凄涼，有些感覺還沒玩夠，有些保持謙謙君子，有些看盡春夏秋冬……，無論過去有多風光，或滿樹搖曳而美麗，最後都掃進了竹簍，化作春泥。而菩提樹的內在生命，也同時醞釀著新生。

葉子一生，歷經四季，二十四節氣，從嫩芽、綠葉，到枯朽。不因有人看見而增一分，也不因沒人看見而減一分。葉子，如實的完成他一期的生命。

這就是因緣法！

禪者以天地為師，觀境觀心，境是現前人我、更是宇宙萬象，一沙一世界、一花一如來，觀透道法自然，自能心境一如。

從《親子花時間》一書便可窺見禪者心境，作者李幸芸博士來自台東，從小與自然為伴，寄情花草，赤子真心。她將花藝融入二十四節氣，可謂順乎自然。不僅以花草為師，更以宇宙為師。

書中「節氣故事」介紹二十四節氣、「生命旋律」引古人詩句、「留住陶醉」當季花材創作等三個層次鋪成美麗篇章，引人入勝。

若能隨書創作，體悟現前一片西來意，自能花開見佛！

安昱歆提供

人間福報社長 妙熙

花 用來讚歎大自然天地之大美

花，用來讚歎大自然天地的大美。花，用來與赤子相映相親。這是花藝家，也是兒童教育家李幸芸老師一直以來的心願，《親子花時間》一書的出版，就是她以實際行動來完成這美麗的心願。

而用二十四節氣做為開啟，接觸自然的點提，是李老師對親子之間的互動、關愛、與暖心。

時間從不停格，「時間」帶動變化，易學，老祖宗提出：「順時、待時」希望人們珍視時間。

在順時與待時的前提是「知時」，要人們「與時偕行」，就是跟著時間走，世界上的一切事物都是不斷變化，人要跟著時代發展，「順應天時」是中國文化的主流思想。先哲「曆象明星辰」的目的在「敬授人時」，意思是將不可見的「天時」，轉化為人類生活、工作的準據。

「歲時」就是一年四季的「時」，而四季的生活中，二十四節氣與人與花關係非常密切，所以任何的節俗活動都少不了鮮花，插花應用就成了生活中不可或缺的美好習俗。

帶孩子們了解節氣的大自然節奏，親近潔淨柔軟的花草，體會一枝枝被剪裁下來的花朵、草木，如何在自己手中重生，又如何在自己的創造下形成境界。「所謂 “創境” ，就是將象給予意，然後在整個氛圍之中，感受到一種整體的美感。接葉多重，花無異色，含露低垂，從風偃柳。」詩人如是說。

詩人又說：

「其實啊，一線的影
也需要你來創造
不信，睜開眼來看
美，就在你的手上發光」

安昱歆提供

親子、師生與花卉植物一起探索相互對話的密碼，竟是如此的溫馨美好。

本書編排充滿童趣，色彩豐富，最吸引孩子的目光，而插花作品的呈現，讓孩子認識花草植物，是父母親啟迪孩子生活智慧最佳的故事書，也是師長引導孩子走進天馬行空創作的奇幻世界中。孔子也說：「多認識於鳥獸草木之名。」有機會讓孩子實際體驗插花，必能一饗大自然的奧妙。

在課程中，看著一枝枝花朵草木在自己的手中聚攏、分離，形成意境，這一種多麼奇妙的體驗啊！

而實踐，也讓孩子的笑臉，像朵朵不同的花兒一樣，開懷笑出一室花香。

其實孩子有自己的心，萬事萬物都清清楚楚的呈現在他們心裏。也應該是充滿好奇，自然真趣的童心。

書，一頁加一頁再一頁的翻開，內有無限大的能量；我們，孩子，就是無限大了。

《親子花時間》的出版，是花世界的精彩，嘉惠孩童、父母、與師長成就美好與溫馨，爰為之序。

中華花藝文教基金會執行長
中華海峽兩岸文化資產交流促進會秘書長　黃燕雀
中華花藝文教基金會資深教授

寫於 2019.2.27

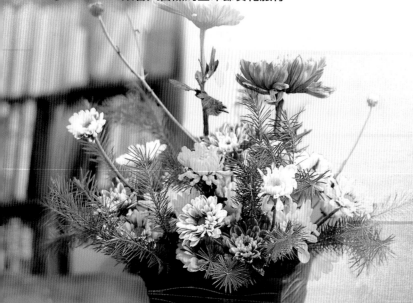

目錄

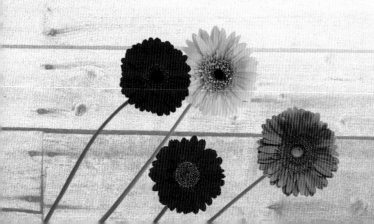

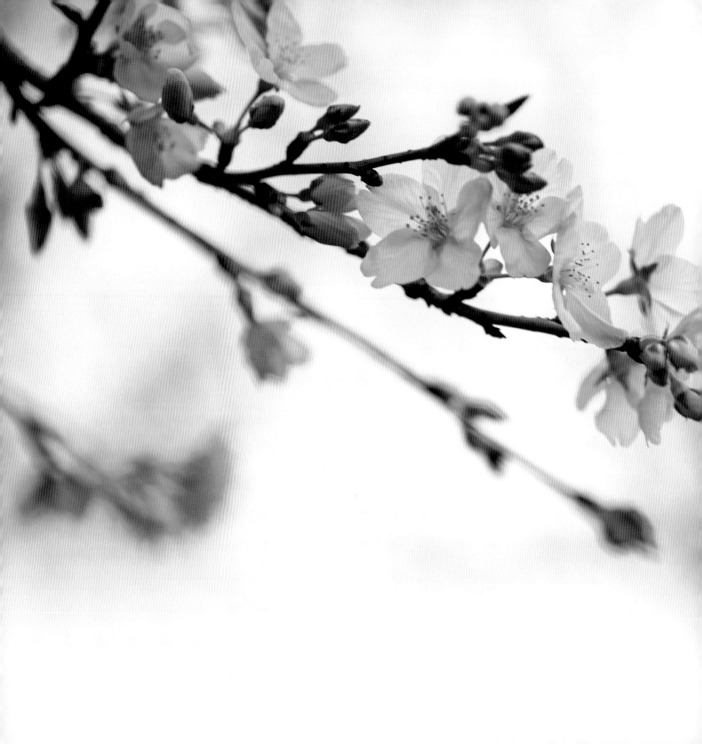

大自然的靈魂

節氣

時間從不停格。大地以24節氣譜寫生命旋律。

不論您有心、抑或無意;不論您是否感知,

歲,依其律韻在24節氣中亙古迴旋,歲歲年年。

花、樹、果實,從嫩芽、綠葉,到結果到枯朽到凋零。

不因您見而盛,不因您不見而萎。

二十四節氣,提醒我們順乎自然。

以花草為師,以宇宙為師。

先·民·智·慧
認識24節氣的生活體現

　　二十四節氣，是我們中國老祖先留下的經驗法則與生活智慧，於2016年11月30日正式列入聯合國教科文組織「人類非物質文化遺產代表作」名錄。

　　古時候沒有時鐘，祖先以「立竿見影」作為日常生活的準則，在地上立一根竿子，觀察太陽與竿影的變化來安排一天的生活日常。

立竿見影觀時間

　　在沒有鐘錶計時的年代，人們以「立竿見影」的方法來適應時間的流動。地球繞太陽所引起的氣候變化，由「立竿見影」的方法來觀察是有邏輯可循的。聰明的老祖先觀察發現，不同季節，午時太陽的竿影長短不同。根據全年觀測的結果，

　　夏季時竿子的陰影較短，冬季時較長，隨著季節的變化，竹竿受陽光照射造成的陰影長短會跟著變化，因此取中午竿影最短的那天為夏至〈至就是到頂的意思〉，竿影最長的那天為冬至。春秋兩季裡，各有一天晝夜時間相等，便定這兩天為春分和秋分。

　　隨著農業社會的發展，指導農事所需的節氣數目越來越多，週而復始的天文

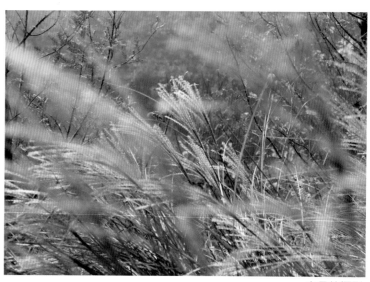

安昱歆攝影

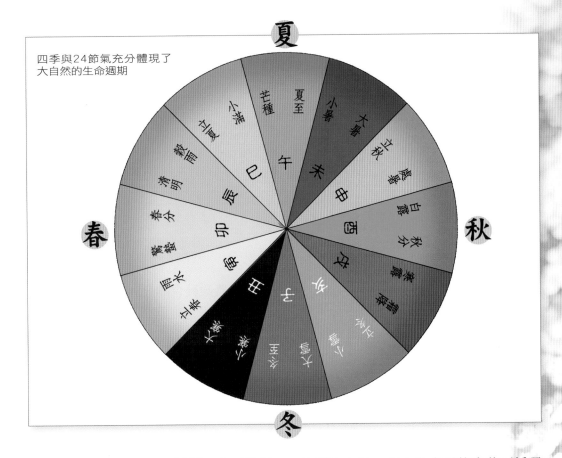

夏

秋

春

冬

四季與24節氣充分體現了
大自然的生命週期

歷象及耕作紀事，成了創制二十四節氣的重要依據。到了兩漢時期，就有了今日24節氣的雛型了。

「二十四節氣」是先民經驗法則的智慧結晶，依據地球繞轉太陽照射的角度差異性，每個季節再各自區分出六個節氣，所以一共有「二十四節氣」。如此的師法自然，在大地之母的庇蔭下循環淘汰，生生不息。

饒富內涵二十四節氣

二十四節氣是我國古代曆法家所獨創。古代農民由長期的生活經驗累積與判斷，農業與季節有著十分密切的關

係，依一年中氣候寒暑變化的週期，來協助與指導農事與生活節奏，只要熟悉節氣的屬性與適合農作物來耕種，那氣候產物與季節變化的相輔相成方能物產豐富，減少因天候無常而造成收成的損失。靠天吃飯不僅僅是順應自然，更潛藏著豐富的大自然智慧。

二十四節氣源自中國古人從天人合一的基礎。以農立國的炎黃子孫，依循二十四節氣而因應生活。二十四節氣中的每一個節氣皆是反應季節時序的更替，氣候起伏的變化與原因，農作物生長情形與配合養生，均有各別的意義。

融入節氣氛圍的創作美學

從日常生活來說，「二十四節氣」更是中國人對應天地的季節符號與文化密碼，涵括了中國的陰陽五行、節氣養生等豐富且獨特的古老智慧。看似平常的生活小撇步，實則蘊藏著引領科技世代孩童一窺深奧宇宙的密碼。

不同節氣也帶來不同的生活趣味，有些節氣有相互對應的節日，例如：立春吃潤餅。端午吃粽子、划龍舟。中秋吃

月餅、柚子。冬至吃湯圓等。節慶的氛圍是孩子們熟悉且熱衷參與的，除了學校課程的配合學習、坊間關心文化人士或社團主辦的相關活動，若少了家庭的呼應及父母的陪伴、引導與學習，就難以潛以默化將生命智慧傳承給孩子們。

慢慢如熬一鍋粥、如蹲馬步準備習武、如練基本筆法，方能與古人神交。敞開心靈、點點滴滴的謙卑，細細體悟著：

由「二十四節氣」出發，觀山觀雲觀雪。
由「二十四節氣」出發，見芽見葉賞花。
由「二十四節氣」出發，養氣養生養志。

把天文曆象學家的智慧帶回家，如何從大自然的恩賜掬拾即得。學校、公園、戶外踏青時，如何欣賞、擷取對應四時更迭節氣韻律生長的樹葉、花朵、枯枝、青苔等？對一般人而言，它們可能只是落葉堆肥的好資源，對整理守護公園的園丁，應是執行四季換花草的責任。但對一位花藝工作者而言，那可是處處如獲至寶、信手捻來皆喻意深厚的藝術創作呀！

Let's go！陪著孩子們打開所有的感官，眼睛欣賞、耳朵聆聽、鼻嗅芬芳、舌嘗美味、腦觸類旁通思考。從這「二十四節氣」的禮讚啟動創作密碼，讓生命如織溫馨畫面、如奏動人樂章。

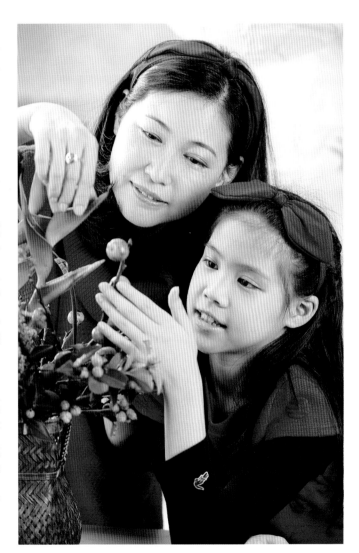

跟著大自然的生命節奏花旅行

幼兒教育強調從日常生活做中學、學中做;玩中學、學中玩,以大自然為場域,透過淺顯易懂的互動與作為,引領孩子們在順應自然的更迭中,享受節氣之美帶來的喜悅與溫暖;造訪四季豐富變化的同時,陶冶潤澤心靈,洗滌都市叢林的塵囂。

五感開發 親近大自然的恩賜

五感的開發不需要高學費的課程,父母不需為栽培孩子而傷神;不用買名貴的器材,擔心家裡空間不大。只要呢!簡單背個行囊,享受大眾運輸系統的踏青路線。檢查好裝備,就可以大手牽小手,開開心心,迎著陽光溫暖、享受微風輕拂,來一趟經濟實惠又物超所值的大自然饗宴輕體驗。

觀察從石頭迸出的小草,斑駁樹皮上如藝術的圖騰,翩翩飛舞的蝴蝶此起彼落,蜜蜂穿梭於花叢中嗡嗡採蜜。即便只是奔馳在厚厚草皮上騎馬打仗,都能感受汗水淋漓後積累的暢快與肢體鍛鍊。從孩子們那晶晶亮亮的眼神,不難見到大宇宙無言的壯闊畫面,爽朗驚歎的童言童語,被環境氛圍自然開啟的哲思。

敏銳的五感與靈感密不可分。

視覺的感受是孩子們啟動認識外在世界的第一把鑰匙。從平日的閱讀、學校

課程的學習已奠定了基本基礎，大自然裡五彩繽紛的每一個景致，在色彩、物體形狀、圖像的敏感度等向度上，則提供了更多元的刺激。繼之的蟲鳴鳥叫、潺潺溪水、驚濤駭浪等的大自然的樂章，則同時啟動了孩子們的聽覺刺激。聯結舊經驗，不禁哼唱起：「蝴蝶、蝴蝶生得真美麗。頭戴著金冠身穿花花衣

什麼是五感？

是指五種感官的感覺：視覺、聽覺、嗅覺、味覺、觸覺。
感受的部位分別是人體的眼、耳、鼻、舌、皮膚。

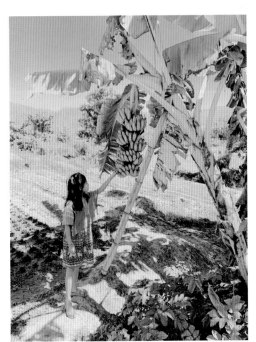

安昱歆提供

……」這樣溫馨美好的畫面，肯定是親子花時間中最動人的一幕。

味覺上最受兒童歡喜的，應屬甜蜜的蜂蜜水了。除此，四時當季水果各有飽滿的色彩能量，渾然天成的各種不同形狀，酸甜口感的果汁提供孩子們擁有健康好能量的豐富維他命c；都是生活日常深刻的味覺饗宴。

將自身直接置身大自然中、風行一時的果園手採樂趣、親手採茶體驗，則是手眼協調與味蕾品賞的最佳相輔相成，徜徉於天然芬多精的香氣享受手採、手作的種種樂趣。

五感與心的認知聯結運作後，從大自然鬼斧神工的傑作延伸的天馬行空，便

是積累未來創作的溫暖與感動了。

只可意會不可言傳，心動，不如馬上行動。

鍛鍊探索　挖掘大自然寶藏

「玩出探索力」是目前顛覆「翻轉教室」的基本核心，也是「綠色學校」與「森林小學」最優勢的教育理想，吸引有相同理念的專家學者、教育夥伴、家長、孩子們不遠千里趨之若鶩，成了近期幼兒與小學教育的顯學。

好奇、充滿探索基因的童年，旅行是了解世界的最佳方式，然而實務上，走出教室實踐長、短期的旅行，並非說走就走、時時可行。設若只是離開教室，視大自然為主題或探索教室可就容易多了。尤其當今數位、聲影充斥的時代，與其擔憂孩子們沉溺上網、滑手機影響身心發展與視力保健，不如讓孩子們走出戶外爬樹鍛鍊膽識，認識喬灌木、判斷香草植物，進而手工DIY製作養生醋、天然花草茶、花草凍及各式養生糕點餅乾，享受大自然禮讚的同時，也可以醞釀出幸福悠閒的下午茶、可供飽餐一頓的風味餐⋯⋯。

從探索力出發，透過身、心、靈去看、去聽、去聞，持續的體驗，無形中成就了生命的學習價值。二十世紀初美國知名的教育家杜威提倡「教育即生活，生活即教育」，便是強調經過觀察實際操作，體現「做中學」的理念，至今仍是被奉為圭臬的教育主流。

「玩」出更多能力，除了身置其境，師長、父母的適當引導不容忽視。引領

寧波《云人訪》提供

孩子們的視覺、嗅覺、聽覺、味覺、觸覺等五覺及運動覺,藉大自然的互相刺激,讓感覺神經更敏銳、觀察力因敏銳而更加敏捷;身體的協調度因視野開闊而更為平衡與柔軟,思考速度提升,心胸豁達期願自利利他。

　　長期以往,身心靈的提升是漸進的,長遠而明朗,展現在獨立性與抗壓性的提升,可以說是鍛鍊與操練下的最大禮物。

藉由我們的陪伴，孩童擁有豐厚的能力、應變力、包容力與柔韌性面對未來詭譎多變的種種逆境與考驗，探索出精采的未來。

一點一滴，絲毫馬虎不得。一步一腳印，必留下痕跡。

邏輯與空間 領悟大自然的傳奇

歡喜塗鴉，是孩童的本能。尤其在大自然的教室裡欣賞造物者神奇的恩賜：悠閒坐在大樹下、與溪水潺潺共度午后，享受綠意盎然帶來的芬芳；靜靜揮灑過程中，就是實踐了「多元智能」中的「空間智能」；探訪大自然中小花或怒放的花串，可見繽紛奇豔的色彩；不同枝幹延展出千奇百異各具個性的枝條，從花瓣、從葉脈、從數幹中，各式巧奪天工的形狀總是足以讓孩子們驚歎連連、有所啟發，融入創作的靈感。

各種創作形式與空間中，比較熟悉且垂手可得的方式，是平面的塗鴉，拿著畫筆、架起畫板寫生。不要小看空間的訓練，少了教室裡嚴肅氛圍的緊張，透過大自然教室的多元素材，對兒童而言

《聞道美物》提供

比較抽象難懂的空間邏輯概念、數學觀念及基礎科學能力，都能以「玩」的心情出發，慢慢地經過長期的培養與鍛鍊，以意象與圖像來思考的能力與敏銳度就會聚焦，這就是調整與成功經驗的積累。

兒童的觀察力、邏輯思考、手眼協調力、耐力與挫折容忍力，這些可都是父母望子成龍、望女成鳳的基本養份。經過這一回又一回的輕體驗，高效能的滿

載而歸，實是大自然的無私恩賜中才能得到的禮讚。兒童的繪畫天份、對組合幾何積木的天賦等特殊專長，也可藉由觀察而加以培養。畫家、機械設計、建築師們的學有專長，三歲看大，可是有邏輯與前人經驗可循喔！

只要有赤子之心與實踐力，親子花時間就是這樣的簡單與收穫滿滿。無心插柳或有心栽培？皆宜！

什麼是「多元智能」？

美國哈佛大學教育研究院心理發展學家加德納於1983年提出多元智能理論。當學生未能在其他方面追上進度時，要引導學生運用其強項學習。

八種智能如下：

1.語文智能　　　2.邏輯數學智能
3.空間智能　　　4.音樂智能
5.肢體動覺智能　6.人際智能
7.內省智能　　　8.自然觀察智能

創作與自我　營造豐富的探索力

孩子們要學會認識自己、欣賞自己，在生理與心理的發展過程中，可以藉由多種活動的發現與探索，慢慢積累有能力認識自己，進而自我肯定。這樣在自信心、思考力與應變力更是鍛練出紮實的基本功。

啟蒙學習是好的開始，家長們大都會選擇藝術相關（諸如音樂、繪畫、舞蹈等）或與體適能相關（諸如攀爬、游泳、球類等）的課程。「做中學」就是「做而言，不如起而行」，也是言教與身教的相輔相成。

不同的活動與課程，都可以觸類旁通，孩子們有能力直接或間接分辨與判斷出自己與其他同學夥伴的不同特質，因為了解，能學習尊重與包容，有心量欣賞同學們的優點、見賢思齊，是一個善的循環，正面能量的凝聚。

這樣的一步一腳印，最棒的教室與最尊貴的老師，當然是嚴選到大自然的場域中，自覺受到沒有教條、沒有制式的探索中，更是有豐富且厚實的啟發。在

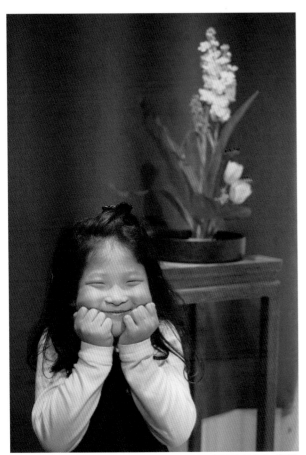

《聞道美物》提供

那青山綠水、在那花開花落中，一遍又一遍，如此有耐心的不厭其煩， 如此如沐春風的體驗永恆的可貴。

探索自己欣賞別人，在少子化與充滿不穩定的家庭結構氛圍中，的確是艱難的課題。但所有學習的過程中，讓孩子們了解自我特質的獨特性，在獨特且獨一無二的自我中，學習悅納自己、喜歡自己、肯定自我，這將是一輩子的功課，值得在不同階段隨時補強裝備。

「溫故知新」讓我們能更謙卑聆受，一如四時皆美的啟示，需要細心體會、用心以待。原來，這豐富的生命力是先有如素描的基本功，濃淡、粗細、帶點枯燥的不斷重覆操練；有能力揮灑遨翔，肯定是背後下了十分穩固的鷹架基礎，在創作的每一個環節中，凝煉成整體性的張力呈現。

「真感情就是好文章」，只有真心方能誠誠懇懇的直搗核心，歡歡喜喜的做自己的好朋友， 開開心心的與自己對話，.那麼，好作品有創見、能獨幟一格，看似精彩與才情洋溢的當兒，花現：的確非浪得虛名。親子花時間，更是親子共同成長的美事。

溫馨與美好，的確俯拾即是，垂手可得。禮讚！

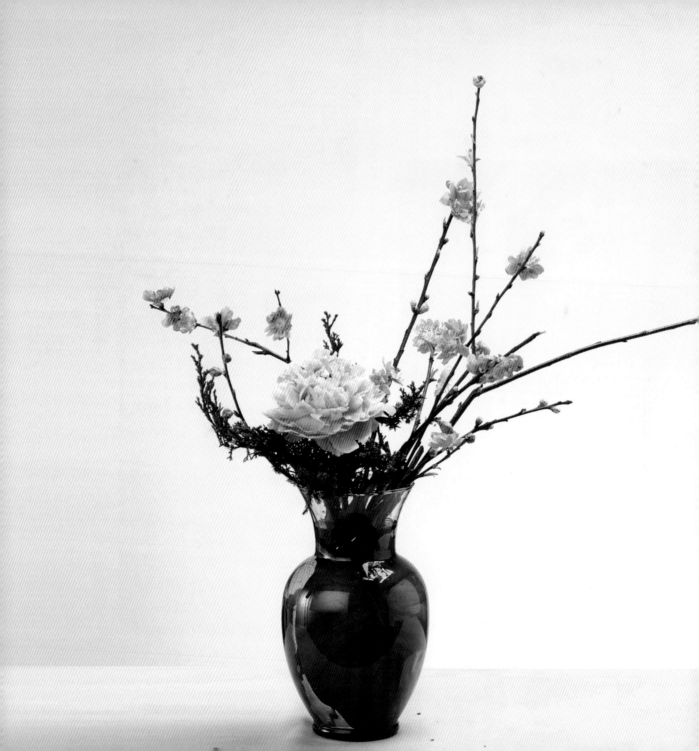

節氣花視界

節氣入生活，自然植物入居室。

親子互動栽花、植草、共創時令花藝作品，

東方花藝美學成為生活日常；

節氣故事、生命旋律賞析、留住陶醉，頁頁翻篇咀嚼；

吟詩、故事，親子間對話、分享，譜織生活體驗。

枝枒花卉在大手、小手間聚攏、分離，形成意境。

多麼幸福、奇妙啊！

立春

立，象徵開始

春，勃發；有生機有生氣

立春，正月節，一年的開始

節氣故事 ▎

　　國曆2月4或5日為「立春」。立有開始之意，春是蠢動的意思，立春象徵春天的開始，萬物開始有生氣，此時大地開始回暖、春雨綿綿、正是春耕的最佳時刻。

　　為鼓勵農民努力生產，後人將這天訂為「農民節」，以感慰勞苦功高的傑出農民。

　　入春之後，氣候陰晴冷暖無常，要注意隨時添衣、攜帶雨具。

　　民間有一句俗俚「春天後母面」，寓意心性不好的後母喜怒無常。

賞析

「泥牛」即春牛，舊時打春儀式上所用的土牛，在立春前一日，用土、蘆葦或紙做成，官府會舉行打春牛的儀式，以代表迎春催耕，祈求豐收。

「六街」指唐宋京都宮門外左右邊各三條的中心大街，後來泛指京城的大街和鬧市。

各官府要在立春日正午時，舉行隆重的打牛儀式，並在芒神土牛前奉上肉果食品，以顯誠意。

吏民擊鼓，由官員執紅綠鞭或柳枝鞭打土牛三下，有的是用棍子打，然後交給下屬吏與農民輪流鞭打，將土牛打得越碎越好，以表示人們對春天的熱愛。所以詩中說：「泥牛鞭散六街塵」。

古時候習俗也要在立春日做春餅、生菜，稱之為「春盤」，即詩中「生菜挑來葉葉春」。這首詩描寫迎新春的熱鬧，讓人感受到處處迎接新春的欣喜。

生命旋律 ▌

《立春》 南宋・王鎡

泥牛鞭散六街塵，生菜挑來葉葉春。
從此雪消風自軟，梅花合讓柳條新。

白話說

立春這一天，滿街都是打泥牛後留下的土塵；街上挑來的生菜，每一葉都帶著春天的青翠生氣。

冰雪逐漸消融，春風拂面又暖又軟，舒服極了；寒冬綻放、獨領風騷的梅花退出大地，換上了柳樹新發的嫩枒。

開運納福　百花齊放

春神降臨，讓浪漫溫馨的小花作，洋溢在每個家庭的幸福裡。

中國人以立春為春天之始，萬物正在復甦，溫暖的東風已經開始吹起，
春神降臨，百花齊放，到處充滿喜悅及浪漫的氣息。

花材 / 玫瑰、桔梗、粉小菊、綠小菊、深山櫻、滿天星、紫孔雀、
　　　　魚尾山蘇、茶花葉、龍柏
花器 / 方型木盒

❶ 紫孔雀，粉紫深山櫻如春萌生機。

❷ 加上滿天星及粉小菊，增添春之浪漫。

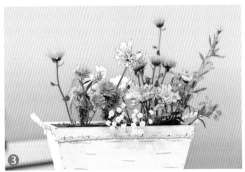

❸ 綠小菊如調皮的稚子，歡樂左右。

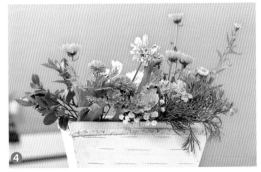

❹ 大地綠草如茵是最讓人嚮往的，茶花葉及龍
　柏錯落，更顯綠意盎然。

開運納福 百花齊放

置入紫桔梗及粉色玫瑰和裝飾蝴蝶，讓
作品如在花園裡賞花遊園，好不快活。

雨水

春風，融化了山頂的積雪
天降甘霖，春雨綿綿
澤吻農田滋潤大地迎豐收

節氣故事 ▌

　　國曆二月十九或二十日為「雨水」。立春之後東風解凍、雪水融化，此時農民要開始耕種，最期盼有雨水帶來滋潤。有句俗語「雨水連綿是豐年，農夫不用力耕田」就是說雨水日下雨，預兆今年的好豐收。

《春夜喜雨》 唐・杜甫

好雨知時節，當春乃發生。
隨風潛入夜，潤物細無聲。
野徑雲俱黑，江船火獨明。
曉看紅濕處，花重錦官城。

白話說

　　這一場雨似乎選好時候，正當春天萬物生長之時隨即降臨。細雨隨著春風在夜裡悄悄來到，默默地滋潤萬物，沒有一點聲音。雨夜中，田野間的小路黑茫茫地，只有江中漁船上的燈火明亮著。破曉時分放遠望去，錦官城裡該是一片萬紫千紅吧！

賞析

　　《春夜喜雨》是杜甫於唐肅宗上元二年春天，在成都浣花溪畔的草堂所寫。杜甫因陝西旱災來到四川成都定居已兩年，他親自耕作、種菜養花、與農民交往，因而對春雨有很深的感情，不禁寫下了這首描寫春夜降雨、潤澤萬物的美景，抒發了詩人的喜悅之情。文章中雖沒有一個喜字，但通篇洋溢著詩人對春夜細雨無私奉獻的喜愛與讚美之情。

春夜細雨　潤澤萬物

寒冬積雪已融，天空落下春季的雨水，農田得以潤澤。

立春東風解凍後，溫暖的春風溶化了山頂的積雪，天降甘霖，滋潤農田大地，
春木在雨水潤澤中生長。
狐尾武竹、柏樹、垂榕果、小茶花葉等營造了春木旺盛，知遇好雨莊稼好，
植物萌動韻律，令人好不歡喜。

花材 / 狐尾武竹、龍柏、厚葉女真（垂榕果）、小茶花葉、陽光披薩
　　　　葉子、小葉杜鵑

花器 / 餅乾盒

GO!

❶ 狐尾武竹與龍柏象徵東風解凍。

❷ 垂榕果與小茶花葉之層次如春木
在雨水潤澤後開始生長。

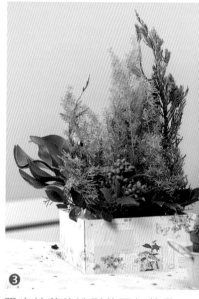

❸ 陽光披薩的造型葉子如萌動
的韻律，活潑盎然。

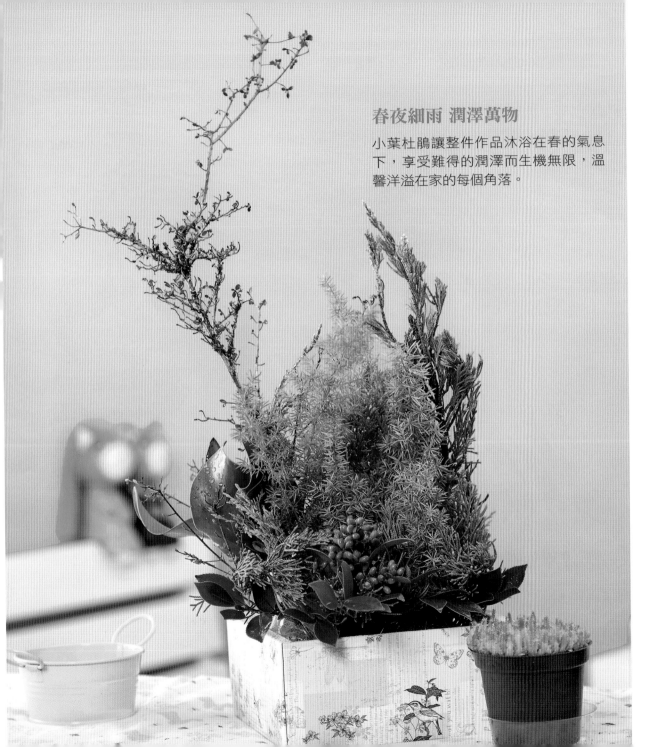

春夜細雨 潤澤萬物

小葉杜鵑讓整件作品沐浴在春的氣息下，享受難得的潤澤而生機無限，溫馨洋溢在家的每個角落。

驚蟄

「春雷一聲鳴」
開年後的第一次雷鳴，響徹天地
驚醒了蟄伏在地下冬眠的生物。

節氣故事

　　國曆三月五或六日（農曆二月初）為「驚蟄」。此時萬物逐漸孳生茂盛，春雷聲動，冬眠的昆蟲被春雷震驚，紛紛從土中石縫裏鑽出頭來。春雷「驚」動了「蟄」伏的昆蟲，所以這個節氣就定名為「驚蟄」。民間俗語「二月初二打（音ㄉㄞˇ）雷，稻屋較（音ㄎㄚ）重過秤鎚」，便是指農曆二月初二若有打雷，今年的收成會很好。

生命旋律

《觀田家》 唐・韋應物

微雨眾卉新，一雷驚蟄始。
田家幾日閒，耕種從此起。

白話說

　　微細紛飛的春雨，百草生機盎然。轟隆隆的春雷，迎接驚蟄時序到來。種田人家沒得閒，把握春雷破土，開始辛勤的農作。

賞析

　　這是一首田園詩。田園詩歌詠田園生活，多以農村景物和農民、牧人、漁父等的勞動為題材。《觀田家》詩中具體描繪農民終年的辛勞，自驚蟄之日起，農民就沒有「幾日閑」，整天起早摸黑的忙碌於農活，真的是非常辛苦。

春雷響徹天地　萬物復甦

冬眠尾聲，等待著雷鳴，敲醒蟄伏的萬物，大地生機洋溢，迎接即將而來的春暖。

驚蟄常常伴隨著開年的第一次雷鳴，春雷驚動天地，為春耕佈置了一個舞台，春耕不停歇。噴黑的樹枝象徵著雷鳴，驚動了冬眠的各種蟲兒（蜈蚣、蠍、蛇、蚯蚓等等）為大地的鬆土；原野隨之婀娜奔放，春暖花漸開。

花材 / 噴黑樹枝、雪柳、杜鵑、金合歡、水仙百合、樹蘭
花器 / 造型陶

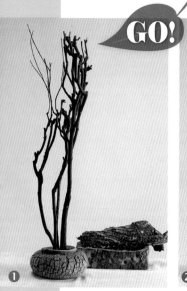

❶ 先以造型陶器與樹皮建構一個如被春雷破土鬆動的大地，噴黑的樹枝象徵著雷鳴。

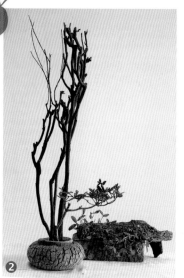

❷ 鵑葉加入如準備春耕。

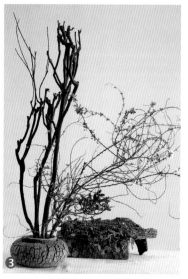

❸ 雪柳的線條架構如春氣溫和。

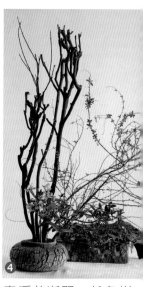

❹ 春暖花漸開，粉色樹蘭帶來一抹春意。

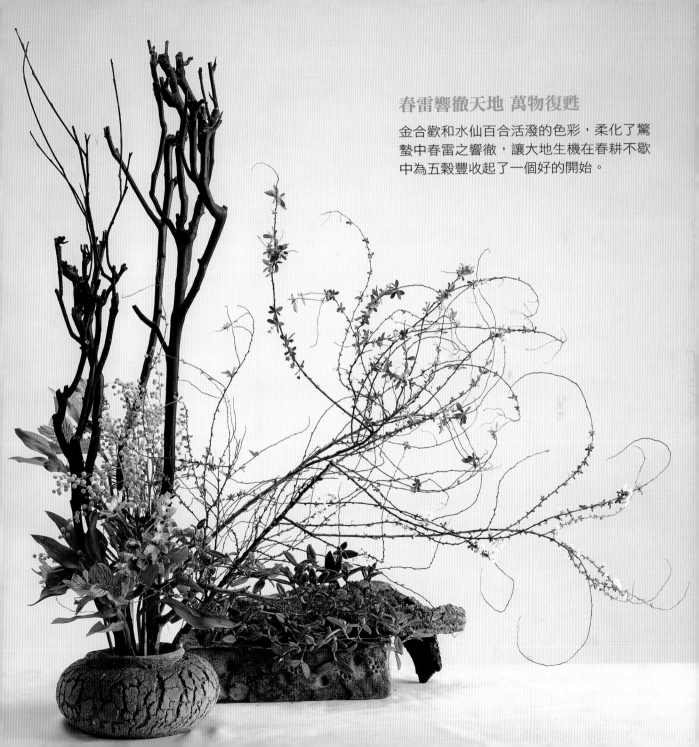

春雷響徹天地 萬物復甦

金合歡和水仙百合活潑的色彩，柔化了驚
蟄中春雷之響徹，讓大地生機在春耕不歇
中為五穀豐收起了一個好的開始。

春分

太陽直射在赤道上方
和秋分一樣日夜等長
正是百花盛開，花之盛宴。

節氣故事

　　國曆三月二十一或二十二日是「春分」，也就是春季過了一半，南北半球受光相等、晝夜平分。春分時節天候變化大、氣溫不穩定，容易生病，作物容易感染病蟲害。台灣俗諺「春分前好布田（插秧），春分後好種豆」，這是台灣北部地區的農作地時序，南部地區則比較早。

生命旋律

《踏莎行》 北宋· 歐陽修

雨霽風光，春分天氣。千花百卉爭明媚。
畫梁新燕一雙雙，玉籠鸚鵡愁孤睡。
薜荔依牆，莓苔滿地。

白話說

　　雨後風光無限美好，正是百花齊放的春分時節。燕子雙雙從南方飛返，旋繞於畫梁下，但被關在玉籠裡的鸚鵡，卻只能形單影隻的孤眠。薜荔爬滿了牆，地面卻長滿青苔。此時聽到遠處青樓傳來美妙的歌聲，心中突然想起了往事，令人無言皺眉頭。

賞析

　　下雨過後謂之「霽」。「薜荔」是一種吸附在樹幹或牆壁上的植物（台灣俗稱風不動）。「青樓」是古代所指的妓院，以歌舞娛人。「眉山」原本是中國四川的地名，但古人常用來比擬眉毛。此詞以景物代入詞人的心情，卻不明說，是一種婉約的表達方式。

花神下凡　喜袋滿懷

晝、夜等長的春分時節，氣溫變化無常，人的情緒也亦善感，重新整理生活與環境，迎接恬淡平靜的日常。

春分也叫春半，代表冬季的結束春天的開始。

期間的陰曆二月十五日，是傳說中百花的生日，亦名「花朝節」。本件作品呼應「花朝節」歡度百花的生日，以花布袋代表花之盛景，花神下凡，總要歡樂把喜氣裝滿滿，大地春回，駐足圓滿。

花材 / 黃金串錢柳、臘梅、深山櫻、小白菊、染色菊、桔梗、太陽花

花器 / 碎花小布包

GO!

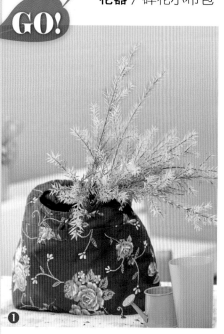

❶ 欣賞黃金串錢柳的搖曳，有如迎接春天降臨。

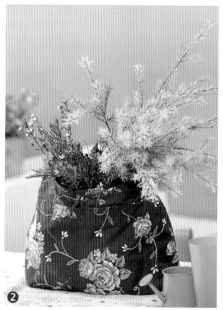

❷ 臘梅與深山櫻點綴在旁，亦如迎春的雀躍。

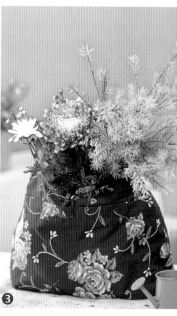

❸ 小白菊與染色菊迫不及待地綻放芳姿，更是顧盼有情。

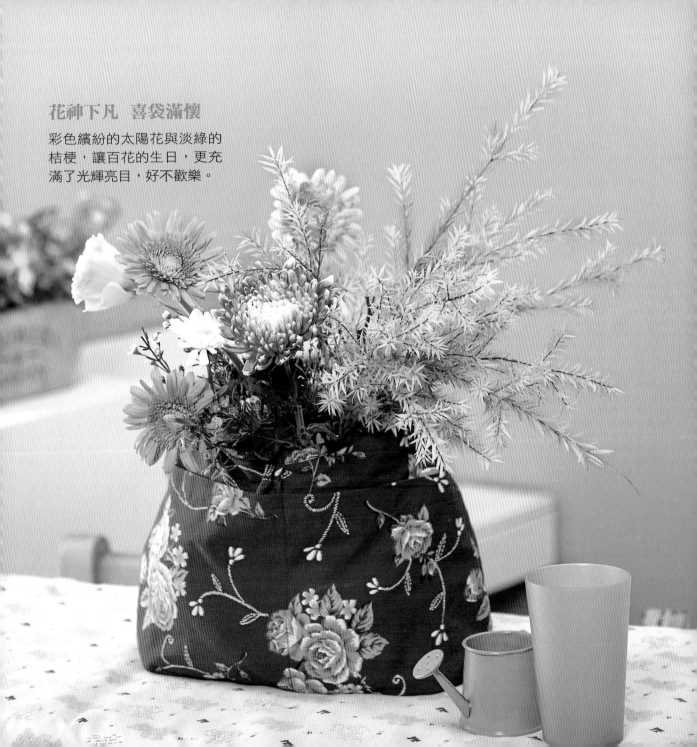

花神下凡 喜袋滿懷

彩色繽紛的太陽花與淡綠的
桔梗，讓百花的生日，更充
滿了光輝亮目，好不歡樂。

清明

是節氣，也是節日
天氣逐漸暖和
天地之間一片清朗，綠草如茵。

節氣故事

國曆四月五或六日，天氣逐漸和暖，花草樹木開始萌芽茂盛，大地呈現清爽明媚，便以「清明」為節名，也是二十四節氣中唯一既是民俗節氣又是氣象的節氣。俗諺有「三月（農曆）初、寒死少年家」、「清明穀雨、寒死老虎母」就是形容氣候仍不穩定，此時的寒流會讓人疏於防範，要小心添加衣物。

生命旋律

《清明》 唐・杜牧

清明時節雨紛紛，路上行人欲斷魂。
借問酒家何處有？牧童遙指杏林村。

白話說

清明時節春雨不停，路上掃墓的行人被雨淋得失魂落魄，想起了過世的家人，更讓人傷感。想要藉著喝酒來沖淡對家人的思念，只好問路旁放牛的牧童，哪裡有賣酒的地方？牧童遙遙地指向遠處的杏花村。

賞析

清明節，傳統有與親友結伴踏青、祭祖掃墓的習俗，心中的感受是孤獨、淒涼的，加上春雨綿綿不絕，增添了「行人」莫名的煩亂和惆悵。然而「行人」不甘沉湎在憂愁之中，趕快打聽哪兒有喝酒的地方，春雨中的牧童便指點出那遠處的一片杏花林中有間賣酒的店。詩句悠遠而詩意又顯清新、明快。

清明雨中　惆悵悠遠

緬懷親人的時節，綿綿細雨加深了感傷之情，不如幽遠迂迴中，細數家人的情意。

祭祖追思，竹子與苔杜鵑架構出清明祭祖整理荒地野草的氛圍，葉牡丹象徵虔誠的思念。清明時節正值新茶上市，一杯清茶是敬意也是緬懷，平靜中有追念有感恩。

花材 / 葉牡丹、小葉苔杜鵑、竹子、龍柏、黃金串錢柳
花器 / 造型陶、石片、杯子

GO!

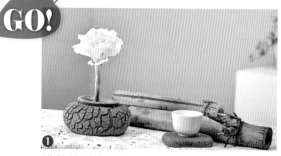

❶ 錯落竹幹象徵蓊鬱山林，一杯清茶與虔誠（葉牡丹）之心，交織平淡。

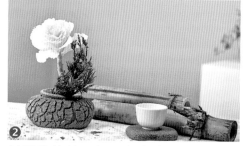

❷ 枯黃的龍柏一如那久未被打擾的墓塚悠靜。

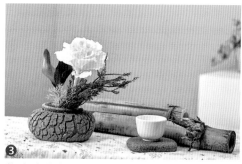

❸ 黃金串錢柳與陽光披薩的乾燥葉子，輔助空間的景深。

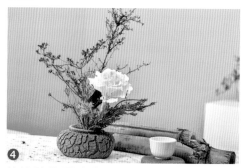

❹ 苔杜鵑的層次象徵著去祭祖的山徑是迂迴婉轉的。

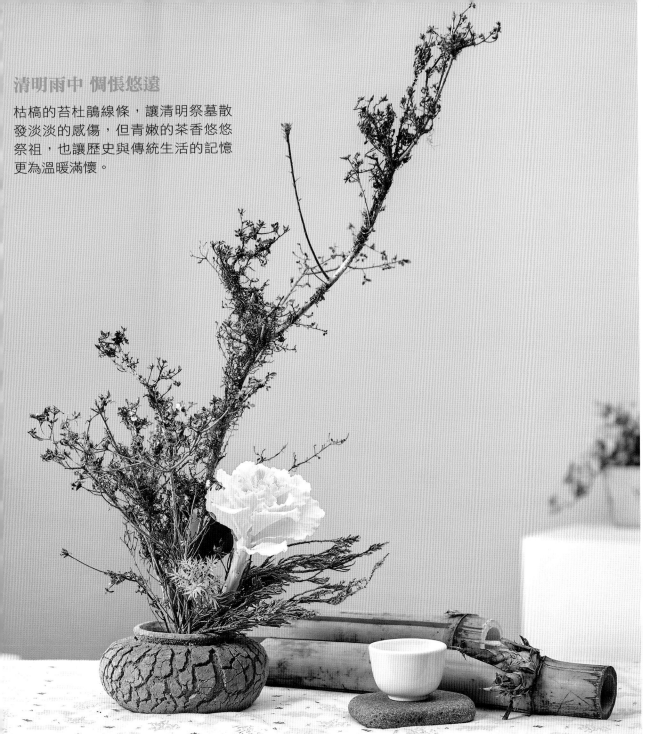

清明雨中 惆悵悠遠

枯槁的苔杜鵑線條，讓清明祭墓散
發淡淡的感傷，但青嫩的茶香悠悠
祭祖，也讓歷史與傳統生活的記憶
更為溫暖滿懷。

穀雨

雨生百穀。是重要的農業節氣
穀雨後降雨量大增,農作物受滋潤生長加速
但時晴時雨時熱,何時採收?總讓農戶為難。

節氣故事

　　國曆四月二十或二十一日，此時農家已春耕完畢，水稻值幼穗期，田間需要較多的水來滋潤。此時不論黃河流域或華南地區，雨量均相當充沛，「穀雨」一稱十分寫實。茶農的諺語「穀雨前三日無茶挽，穀雨後三日挽不及」就是指春茶要在穀雨前後摘採，而且必須把握時機，太晚茶質不佳。竟日採茶、烘茶，此時為茶農最忙碌之時。

生命旋律

《賞牡丹》 唐·劉禹錫

庭前芍藥妖無格，池上芙蕖淨少情。
惟有牡丹真國色，花開時節動京城。

白話說

　　庭院裡盛開的芍藥，雖然開得妖豔卻似乎少了優雅，池塘中的芙蕖，清麗潔淨卻又少了些情調。唯有牡丹花才真正是國色天香的美麗，盛開之時整個京城為之轟動。

賞析

　　穀雨時節盛開的牡丹花又稱為穀雨花，葉小花大，非常富貴美麗，所以也有「富貴花」的美譽。這首賞花詩特別讚賞牡丹花高貴的氣質，與凡花俗草不可比擬。

百花爭艷　靜待富貴

春天尾聲的穀雨時節，滋養了百花盛開，是人世間最美的繁盛風景。

穀雨之名來自雨水生百穀。桃花、杏花、櫻花等春日百花在穀雨前早已爭奇鬥妍，而花瓣繁複碩大的牡丹花非要等到穀雨才綻放，因此有穀雨花的別稱。花作由杏花的風情搖曳為主題，輔以芍藥（象徵牡丹貴氣）的融契，讓落花滿地與昔日詩人多情輝映，惜春趁早，穀雨一來方春遲。

花材 / 杏花、芍藥、杜鵑、龍柏、龜貝葉
花器 / 玻璃瓶

❶ 龜貝葉先置入瓶，修飾將置入枝條。

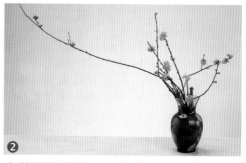

❷ 杏花的線條伸展，是對空間的體悟也是對線條張力的組合鍛鍊。

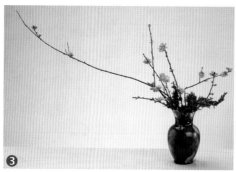

❸ 花兒總需綠葉烘托，柏樹的穩重恰如其分。

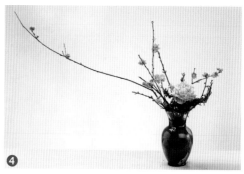

❹ 穀雨花牡丹（芍藥）的貴氣，衍然成了作品焦點。

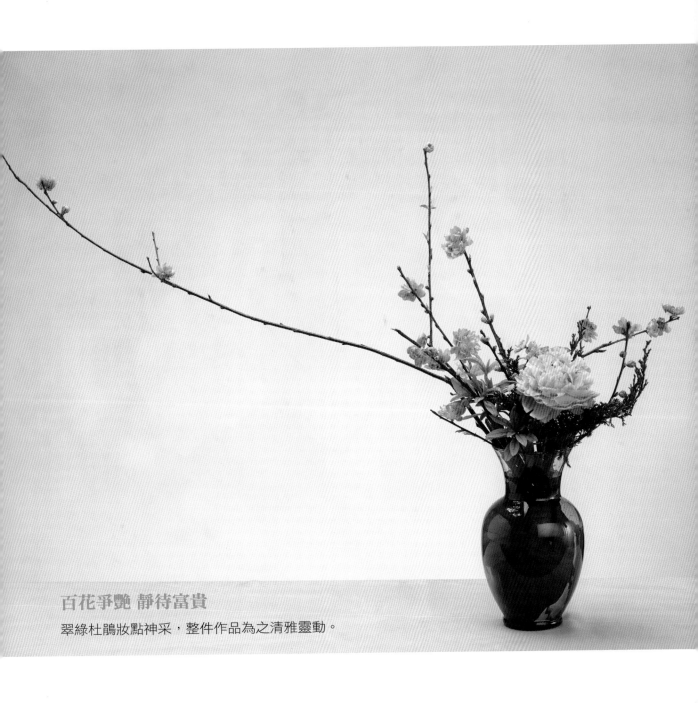

百花爭艷 靜待富貴

翠綠杜鵑妝點神采，整件作品為之清雅靈動。

立夏

夏季之始，春天的播種可收成
天氣日漸炎熱
身體像小火爐要小心調節平衡。

節氣故事

　　國曆五月六或七日，是為「立夏」，表示已換季，時序邁入夏季。早植稻將進入抽穗期、病蟲害蠢蠢欲動、農民要開始忙於病害防治。台灣俗諺「立夏，補老父」，意思是在立夏的這天要為年老的父親進補，但有些地方（例如宜蘭礁溪）則只是象徵性吃甜麵條。

生命旋律

《山亭夏日》　唐‧高駢

綠樹陰濃夏日長，樓臺倒影入池塘。
水晶簾動微風起，滿架薔薇一院香。

白話說

　　夏天一到，綠葉茂盛，樹蔭下顯得格外涼快，白天也比其他季節還要長。樓臺的影子倒映在池面，微風輕輕吹動水晶簾，滿架的薔薇散發出一股清香，瀰漫整個院子。

賞析

　　描寫、捕捉了夏日涼快的景色。綠樹濃蔭、池塘倒影，這些景象都可以讓人消消暑氣，心平靜下來；微風輕拂水晶簾，吹動滿庭花香，更讓人感覺出夏日的可愛，而不覺得漫長與悶熱了。

留住陶醉 ▌

綠蔭繁茂　沁涼吹拂

微風徐徐，走過春雨的綠意盎然，和煦艷陽帶著人們迎接美好的晴朗立夏。

立夏是夏之初，也是重要的農業節氣，春天播種的作物，部分在立夏已經可以收成了。立夏時天氣漸炎熱，本件作品以淡綠色為主要基調，當歸花與鐵炮百合的清新在椰葉的婀挪中更顯清涼。賞花清爽，心境也安靜自在，此乃藝術修煉最佳風景，好不快哉。

花材 / 鳶尾、椰葉、當歸花、鐵炮百合、狐尾武竹、彩葉芋

花器 / 陶盤

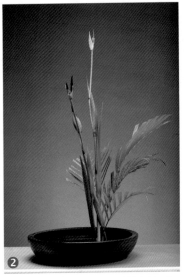

❶ 水生植物鳶尾優雅有風情，一高一低錯落，顧盼有情。

❷ 椰葉的各式造型要營造涼爽搖曳，在操作時便能感受到那份清涼沁人心。

❸ 鳶尾葉與彩葉芋的加入，慢慢形成夏之旋律。

❹ 狐尾武竹造型討喜，青翠中有逗趣。

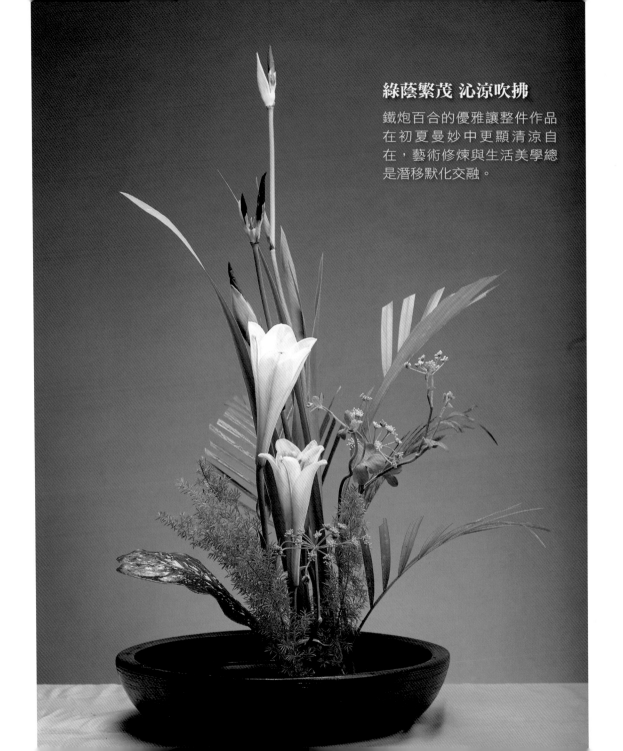

綠蔭繁茂 沁涼吹拂

鐵炮百合的優雅讓整件作品
在初夏曼妙中更顯清涼自
在，藝術修煉與生活美學總
是潛移默化交融。

小滿

穀物籽粒等農作物日見飽滿
雖尚未完全成熟
農人內心喜悅已有小滿足。

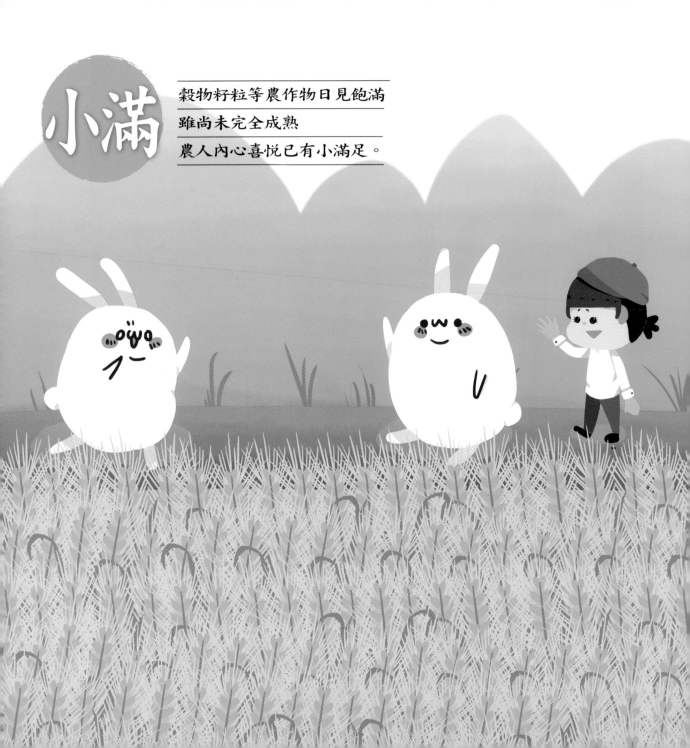

節氣故事

　　國曆五月二十一或二十二日，稻穀漸漸結實，麥穗結實開始飽滿，農民辛苦有了豐收希望，稱為「小滿」。台灣中南部水稻此時也進入乳熟期。梅雨季將屆，農友疏通排水溝渠，清理雜草垃圾，以減少梅雨季可能造成的災害損失。台灣俗諺「小滿櫃，芒種穗」，就是説北部地區水稻在小滿前後開始「做櫃」（含苞的意思），於芒種前後吐穗開花。

生命旋律

《無題》　佚名

小滿將臨禾望熟，誰知大雨幾連陰。
麥需晴日曬方好，花懼狂風折欲沉。
初歲還憂天炎炎，此時惟覺水森森。
屢嘆造化不由我，空慮農田一片心。

白話說

　　小滿節氣將來臨的時候期望著稻禾成熟，誰知卻遇到幾天的大雨陰霾。小麥需要晴朗的天氣才能曬穀，花朵更懼怕狂風來臨而折斷。年初的時候還擔心太陽太大，這個時候卻覺得雨水太多。感嘆天不由人，只能懸心惦記著農作。

賞析

　　初夏作物即將收成。夏陽充沛，期待收成，農家有著小小滿足之喜。但若大雨摧殘，也會損失慘重。相傳神農大帝（神農氏）在小滿節氣中（農曆四月二十六日）過生日，神農嚐百草管五穀，後人乃祭拜神農氏祈求豐收。

心靈小滿　澹而有味

**看天吃飯的農人，心中的擔憂總是天候，長久培養出虔心實在的性格，
踏實、不強求的心靈樂章，遇災面對，遇豐收則滿足感謝。**

小滿由來是物候現象，早收的初夏作物此時即將成熟但未完全成熟，稱之為小
滿。小滿時日光明媚，花作以紫夢幻蕉為焦點營造夏日田園好光景，淡綠色的
女真、白色的樹蘭，及艷紅的玫瑰相映成趣，在古樸的針線簍承載下，象徵農
人心靈小小滿足，人生小圓滿也是澹中始漸長。

花材 / 紫夢幻蕉、樹蘭、椰葉、女真、茶花葉、玫瑰
花器 / 針線簍

GO!

① 紫夢幻蕉營造了夏
日田園的基礎。

② 活潑盎然的女真與茶花葉如夏
陽充沛，農作物陸續成長。

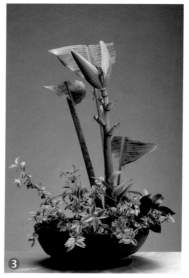

③ 蕉葉之錯落加強景深悠遠。

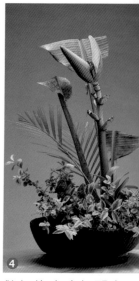

④ 艷紅的玫瑰如那炙
熱的暑氣，夏果旺季
讓農人小小滿足。

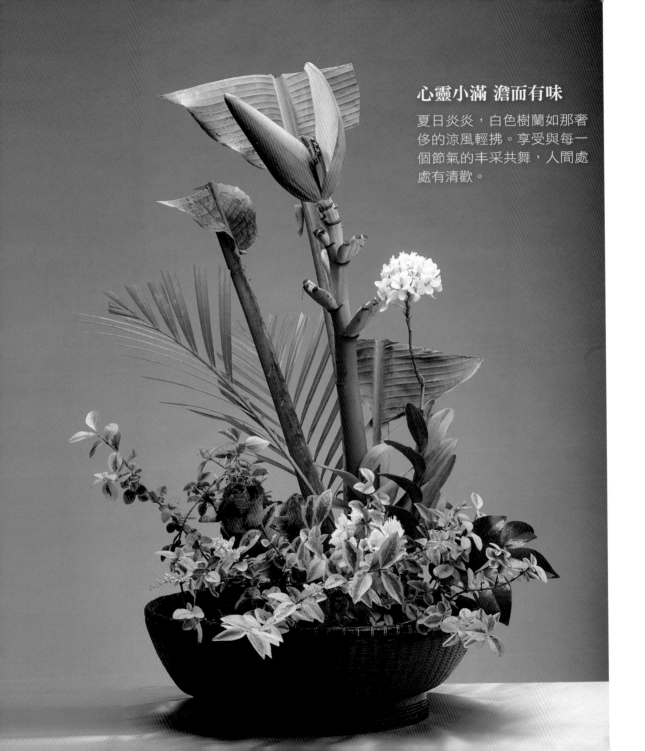

心靈小滿　澹而有味

夏日炎炎，白色樹蘭如那奢
侈的涼風輕拂。享受與每一
個節氣的丰采共舞，人間處
處有清歡。

芒種

春芒作物開始成熟，結實成穗宜秋播
芒種正逢端午、梅雨季，天漸乾燥、炎熱
是作物種植時間的分界。

節氣故事

　　國曆六月六或七日，黃河流域的稻、麥已吐穗結實，長出細芒，此時亦是秋季作物播種的最適當時期，所以叫「芒種」。農諺「四月芒種雨、五月無乾土、六月火燒埔」，意指四月底進入雨季後，雨水將會一路延續至五月梅雨季，到了六月，天氣會轉變得乾燥炎熱。

生命旋律

《時雨》　南宋・陸游

時雨及芒種，四野皆插秧。
家家麥飯美，處處菱歌長。
老我成惰農，永日付竹床，
衰髮短不櫛，愛此一雨涼。

白話說

　　芒種這天下起了應時的雨水，四方田野新插了秧苗。家家戶戶享受美味的米飯，宛轉的採菱歌聲迴盪不已。老朽的我卻成了懶惰的農夫，整天躺在竹床上，披頭散髮地享受雨後沁涼。

賞析

　　「櫛」是古時候梳理頭髮的器具，「不櫛」也就是不加梳理。這首詩由視覺、嗅覺與聽覺，全方位描述了時雨時節的農家風情，然後自嘲自己的懶惰，留下深遠的意味。

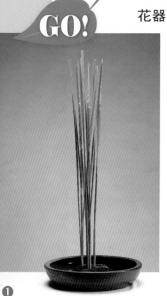

留住陶醉 ▎

稻穀成穗 秋播之始

梅雨時節，迎接炎暑，作物收成與播種之交，在忙碌與偷閒之間，找到人生最恰如其分的自在。

芒種時天氣已越來越熱，適逢陰曆五月，古人陰曆五月五端午節要在門楣掛艾草、菖蒲避邪趨毒。花作藉由水蠟燭營造農田裡的禾穀，農事雖是人間苦，但華夏子孫的與天地共舞，總能從這番農忙中自得其樂，在鄉林田野中平衡陰陽相生的天地之理。

花材 / 水蠟燭、葉蘭、雞冠花、仙丹、龜貝葉
花器 / 陶盤

GO!

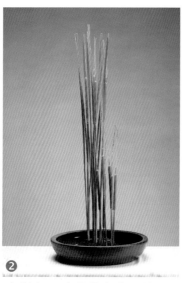
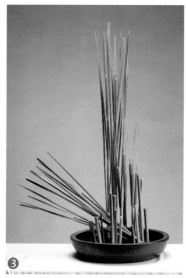
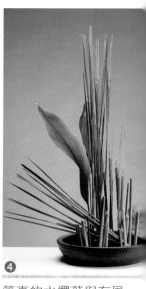

❶ 水蠟燭的組合象徵農田裡的禾穀。

❷ 在枯燥平淡的農事中，總需要也感悟禾苗成長的雀躍。

❸ 大自然的素材總是渾然天成，在平淡生活中啟發我們的創作力，水蠟燭葉子的搭配更顯靈秀。

❹ 筆直的水燭葉與有風情的葉蘭邂逅，能激盪出什麼火花？

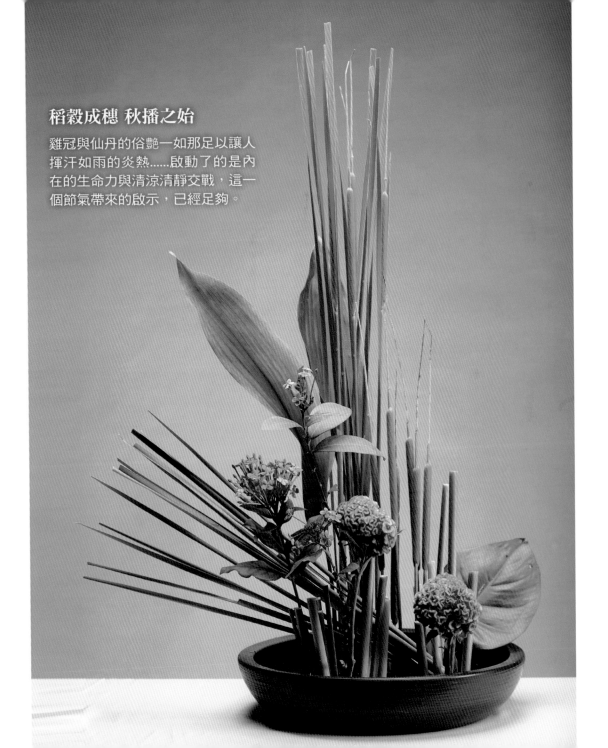

稻穀成穗 秋播之始

雞冠與仙丹的俗艷一如那足以讓人
揮汗如雨的炎熱......啟動了的是內
在的生命力與清涼清靜交戰，這一
個節氣帶來的啟示，已經足夠。

夏至

陽光直射北回歸線

白天最長，黑夜最短

炎夏到來萬物長，草害蟲也迅速滋長。

節氣故事

　　國曆六月二十一或二十二日，此時北半球受光最多，晝長夜短為「夏至」。此日中午太陽位置最高，日影最短，陽氣最盛，農作物到這個時候都成熟到極點，水稻完熟收割，第二期稻又要開始播種了。農諺：「夏至稻仔早晚鋸、夏至風颱就出世」，也就是說梅雨季結束，颱風季來臨，此期水稻最怕刮大風致使穀粒掉落。

　　夏至的時候，夜晚來的也比較遲，只有單獨一個心懷憂愁的人，才知道長夜來臨的孤獨。返回家鄉的路是如此漫長，只能在睡夢中才能抵達。空坐於此，感慨時節改變，只有槐花樹上的蟬鳴陪伴我。

生命旋律▎

《思歸》　唐·白居易

夏至一陰生，稍稍夕漏遲。
塊然抱愁者，長夜獨先知。
悠悠鄉關路，夢去身不隨。
坐惜時節變，蟬鳴槐花枝。

賞析

　　「夕漏」的夕是指夕陽、傍晚的意思；「塊然」是獨處孤寂的樣子。這首詩是客居異鄉的詩人，在四下無聲的夏至時節感懷家鄉，只有樹上蟬鳴回應，獨身一人的孤寂感。

留住陶醉 ▌

日照至極　炎中尋清涼

**熱暑最忌心浮氣躁、情緒不寧，何不來個歇夏避暑，
尋求一方心靈的清涼角落。**

這一天陽光直射北迴歸線，是北半球白晝最長，黑夜最短的一天，因此有
避酷暑「歇夏」的習俗，以免中暑。花作以當季的繡球花呼應夢幻蕉清涼
的能量，在玻璃器皿的襯托中，安然靜心於清涼過長夏。

花材 / 夢幻蕉、鐵刀木、大月桃果、繡球花
花器 / 玻璃瓶、玻璃缽、白色瓷瓶

GO!

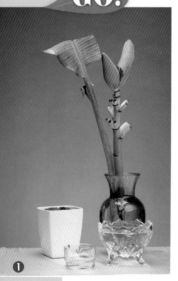
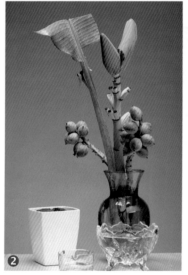
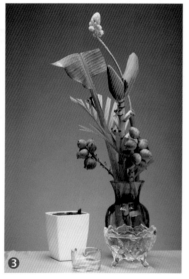
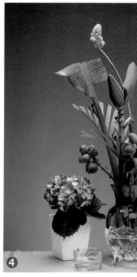

❶ 暑氣蒸騰中見夢幻蕉瞬間有清涼之安靜。

❷ 大月桃果飽滿的綠一如那山徑綠蔭，漫步其中漸得雅趣清涼。

❸ 各式玻璃器皿組合如入鏡花水月之幻象，鐵刀木黃澄澄與各色花光交融透出沁涼。

❹ 紫色繡球花映照下暑氣漸消。

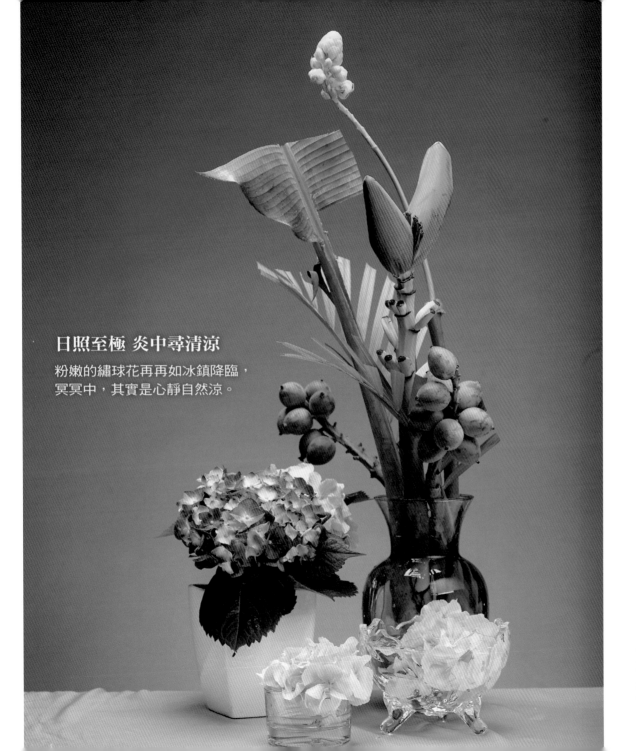

日照至極 炎中尋清涼

粉嫩的繡球花再再如冰鎮降臨，
冥冥中，其實是心靜自然涼。

小暑

暑是炎熱之意，小暑過
一日熱三分，天氣逐漸炎熱
熱不過大暑而稱小暑。

節氣故事

　　國曆七月七或八日，天氣開始逐漸炎熱，是為「小暑」。
節氣中有大小暑之分、象徵氣候之炎熱應有程度之分。俗諺
有「小暑過，一日熱三分」就是形容小暑過後，天氣會一天
比一天熱。

《小暑六月節》 唐‧元稹

倏忽溫風至，因循小暑來。
竹喧先覺雨，山暗已聞雷。
戶牖深青靄，階庭長綠苔。
鷹鸇新習學，蟋蟀莫相催。

白話說

突然感受到暖暖的熱風，原來是循著小暑的節氣而來。竹子的喧嘩聲預告著大雨即將來臨，山色灰暗仿佛已經聽到隆隆的雷聲。炎熱季節的一場場雨，讓門戶上、院落裡蔓生了潮濕的青靄和小綠苔。兇猛的鷹與鸇，也開始學習捕捉獵物，庭院裡的蟋蟀啊，別聲聲催促著相鬥啊！

賞析

詩人以觀察者的角度，深入地形容小暑節氣的景象。中國古代將小暑分為三候（等候三種景象）：一候溫風至；二候蟋蟀居宇（蟋蟀到庭院的牆角下避暑）；三候鷹始鷙（鷙是老鷹在捕抓其他鳥類的意思）。詩的筆法雖然平述，卻讓賞詩者好像身處其中，景色歷歷在目。

溫風吹拂　暑風催綠

炎熱的小暑孕育出自然旺盛的生命力，人心不能忘沈澱，沁涼的
水景適時調節環境與心情。

「小暑，溫風至」，早晚天氣都熱，連風都變溫熱了。
熱浪夾風，最需要避暑消暑。花作以蓮蓬和睡蓮為主角，蓮蓬和蓮花都
是聖潔、清淨的象徵。而睡蓮寧靜、含蓄之美也讓人不自覺清心起來，
夏火最旺時調養心候，得以清心自在閒心消暑，一舉數得。

花材 / 睡蓮、蓮蓬、姑婆芋葉
花器 / 陶盤

GO!

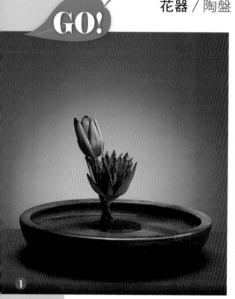

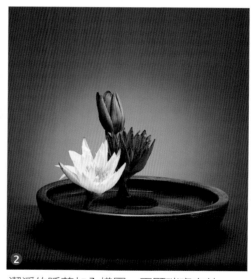

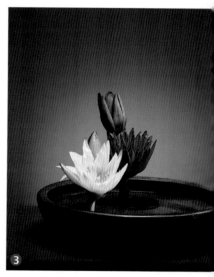

① 睡蓮含蓄待放與千姿百態相映也依偎。

② 潔淨的睡蓮加入構圖，更顯璀璨奔放。

③ 姑婆芋葉烘托下更顯綠意清涼，留白的水面空間也是賞水如鏡觀。

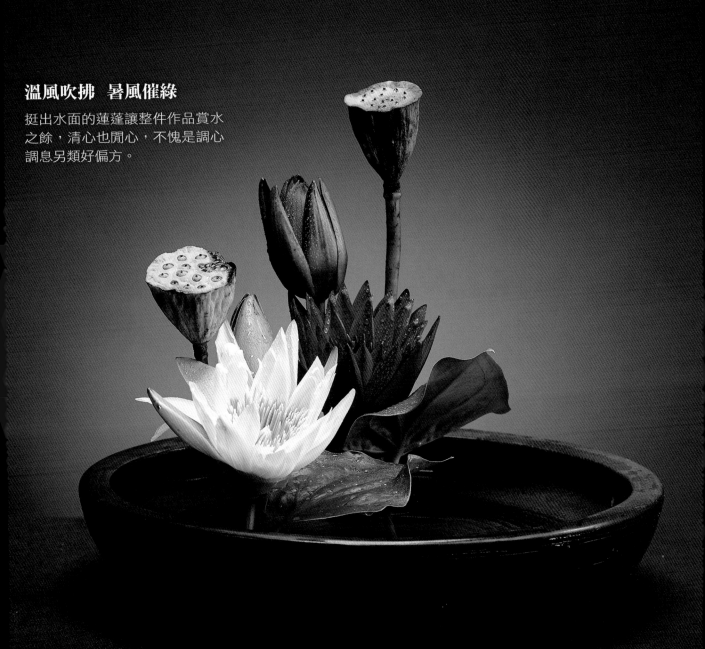

溫風吹拂　暑風催綠

挺出水面的蓮蓬讓整件作品賞水
之餘，清心也閒心，不愧是調心
調息另類好偏方。

大暑

大暑常伴有雷陣雨

水旺火熱，天氣溼熱

悶熱高峰常伴颱風大水，要小心防範。

節氣故事

　　國曆七月二十三或二十四，氣候極熱為「大
暑」，氣候酷熱達到最高峰，農諺有說「大暑
熱不到、大水風颱到」，意指若氣候不順，會
有水災或風災而影響收成。

《清風謠》 宋·范仲淹

清風何處來，先此高高臺。
蘭叢國香起，桂枝天籟迴。
飄飄度清漢，浮雲安在哉。
萬古鬱結心，一旦為君開。

白話說

　　清風從哪裡來呢？在這高高的臺上先感受到了。一叢一叢的蘭花飄出芬香，桂樹枝頭因為風而吹動的聲音彷彿天籟迴響。好像飄飄然地飛渡清澈的天空，卻看不到一點浮雲。鬱結了很久的心情，也在此刻舒展開來。

賞析

　　「漢」在古時候也有天河、天空的意思，「清漢」就是形容清澈的天空。大暑天氣最熱，萬里無雲，詩人站在高臺享受著一絲清風，呼吸著花香、聆聽樹間枝葉的聲音，心情也開朗起來。

大暑風起 雲散心開

**大雨、颱風，熱透了的大暑，天空徹底宣洩後，開啟新的時節，
人心不也該如此嗎？**

「大暑要熱透，才有好年冬」，表示大暑之炎熱並象徵四時運轉應有其分。炎熱至
極，是自入夏以來，地面上白天從太陽光中吸收的熱量多於夜間散發的熱量所致。高
溫炎暑，要做好防暑保健，從精神、起居、運動、飲食等全方面進行調養。

全方位靜心養生，清靜的荷花是極盡清涼的意象，如此脫俗的空靈，為酷暑帶來另一個
世界的心平氣和，心曠神怡。這就是本件作品的期待，在順應天時之際，更謙卑以對。

花材 / 白荷、荷葉、山蘇
花器 / 玻璃瓶

GO!

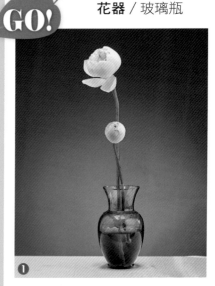

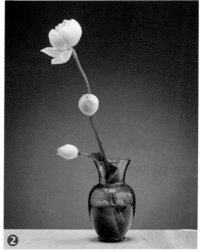

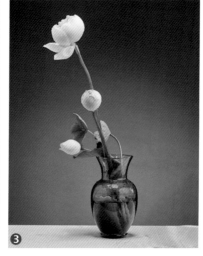

❶ 一個有波光粼粼的玻璃瓶器，
就已經先呈現了一室清靜。脫
俗的白荷，綻放與含苞顧盼，
更是一個靜謐的氛圍靜止。

❷ 潔淨與出塵，總是千古絕唱、永
垂不朽，多一個含苞對話，更是
讓出塵之逸多了一份溫暖。

❸ 荷葉的烘托，有依偎有清趣，
靜靜端詳更是讓人忘卻炎暑的
肆虐。

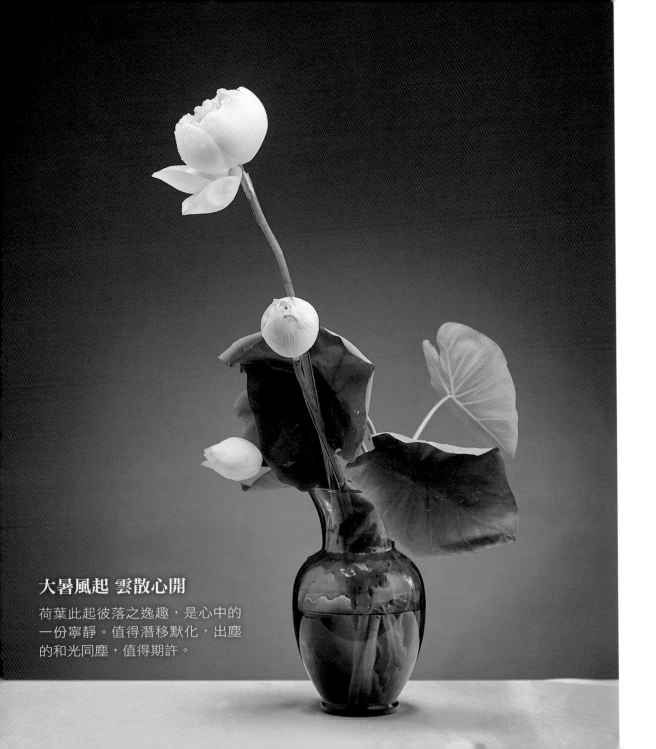

大暑風起 雲散心開

荷葉此起彼落之逸趣，是心中的
一份寧靜。值得潛移默化，出塵
的和光同塵，值得期許。

立秋

秋季開始，氣候由熱轉涼
平均氣溫逐漸下降，涼爽舒適
天涼好個秋！

節氣故事

國曆八月七或八日，大暑過後秋季開始是為「立秋」，氣候逐漸涼爽舒適，早期稻進入分枝的時期，農民們要趕在立秋前後完成二期稻插秧，再遲稻作就生育不良沒有收成了。農諺有「雷打秋、對半收」，意思是在秋天打雷對農作物極為不利。

生命旋律

《立秋》 宋·劉翰

乳鴉啼散玉屏空，一枕新涼一扇風。
睡起秋聲無覓處，滿階梧桐月明中。

白話說

甫出生的乳鴉啼叫聲散去了，沒有聲音陪襯的玉屏風顯得空洞。睡在枕上，風從門扇中吹進來，枕邊都是清新的涼意。睡醒時聽到風吹樹木的聲音，卻不知身在何處？只見滿階梧桐落葉映在清明的月光中。

賞析

「乳鴉」就是剛出生的烏鴉。「秋聲」形容秋天西風吹得樹木蕭瑟作響的聲音。此外，據說在立秋的時節，梧桐的葉子最先凋落。這首詩形容立秋深夜的景致，讓人也能感受到秋天清涼的意境。

初涼之時　享熱情餘韻

經歷整個夏季的高溫，秋天的風終於來臨，享受著微涼空氣的同時，
也別忽略了暑氣仍餘留周遭，趁此把握一些溫暖吧！

迎向秋涼的先聲，燠熱難忍的夏天即將過去，但小暑大暑的熱溫盤旋未退，
花作以雞冠花、千日紅象徵暑氣仍炙熱，變葉木內斂的色澤有寒來暑往之幽
微觀照。白色雛菊在此交秋中仍保歡沁與活力，提醒著人們在天地間取得平
衡之靜之定。

花材 / 變葉木、 雞冠花、千日紅、小雛菊
花器 / 黑色造型瓷器

❶

❷

❸

❹

變葉木內斂色澤
總是給人駐足的
啟發。

不同層次造型的變葉木，象
徵盤旋未退之高溫，燠熱難
忍卻仍內斂靜定

雞冠花的艷紅強化了這陰陽相
連的無言啟示。

活潑輕盈的千日
紅，如早晚時分的
沁人涼風吹拂。

初涼之時 享熱情餘韻

生命終需接受酷暑考驗，但不
忘心中常駐如雛菊般之歡沁活
力，樂觀以對。

處暑

處是終止的意思，
表示夏天的暑氣到此終止。
早晚天氣因秋意略溫涼，但秋老虎仍威盛。

節氣故事 ▍

　　雖然暑氣就此打住，但炙熱的秋老虎亦須注意，這段時間有頻繁的颱風、雨量，對農民而言是辛苦而難以預料的天象，也是人們要多加注意天氣巨變的時期。

生命旋律

《處暑氣候農業歌》 佚名

處暑伏盡秋色美，玉主甜菜要灌水，
糧菜後期勤管理，冬麥整地備種肥。

白話說

　　處暑時還感受不到秋天的美景，這時要注意甜菜要勤加澆灌，糧米與青菜的種植都到了後期，需要辛勤地管理，還要準備整理農地並施肥，迎接冬麥的施種。

賞析

　　「伏」有潛伏、隱藏的意思。這首詩由處暑時期開始描述農夫的生活，不僅要照顧快要收穫的稻米與蔬菜，還要開始為了冬天的小麥種植期而準備，讓我們知道在享受食物的時候，更要感念農夫的辛勞。

處暑秋虎　生機無限

在涼爽的秋意與酷熱的秋老虎之間，謹慎面對天氣的變化，同時享受難以預測的天象風景。

處有躲藏、終止之意，處暑即終止暑氣。但暑熱一時無法全退，「秋老虎，毒如虎」且「處暑十八盆」，所以花作以群聚向日葵象徵這「處暑十八盆」，但早晚秋意略為溫涼，就以紫火鶴之活潑來顯現秋色美，在原始的生命力中珍惜人生的甘甜。

花材／向日葵、紫火鶴、紫桔梗、龍柏、魚尾山蘇、茶花葉
花器／彩繪鐵器

GO!

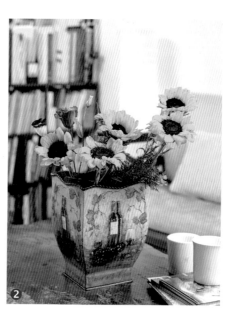

❶「處暑十八盆」以向日葵群聚彰顯熱力。

❷ 紫桔梗將秋色美浪漫呈現。

❸ 各式綠物層次錯落，也是天涼好個秋。

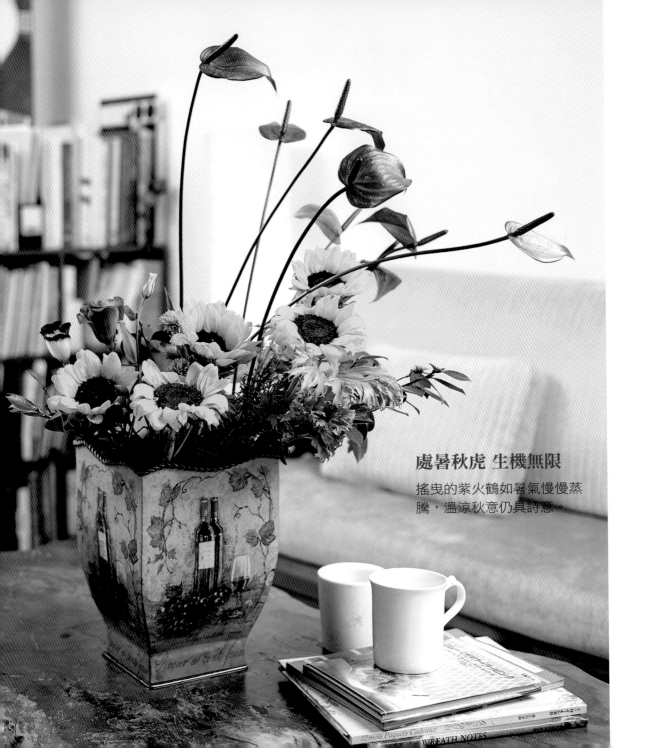

處暑秋虎 生機無限

搖曳的紫火鶴如暑氣慢慢蒸
騰，溫涼秋意仍具詩意。

白露

氣溫下降天氣變涼
夜裡寒氣從入夜到清晨
地面或草木上結成透明晶瑩的露珠。

節氣故事

　　國曆九月八或九日，此時夜間下降的露水特別豐沛，一顆顆白晶晶的水珠附在農作物上面，所以先人把這節氣稱作「白露」。可是諺語也說「白露水，卡毒鬼」，就是說白露的雨水有毒，不可飲用。

生命旋律

《南湖晚秋》　唐・白居易

八月白露降，湖中水方老。

旦夕秋風多，衰荷半傾倒。

白話說

　　農曆八月降下了白露，湖中的水卻凝滯不動。早晚秋風吹起，把湖中的荷花都吹得半為傾倒了。

賞析

　　「老」有疲困的意思，在這裡可以解釋為湖水凝滯不動，此詩據說是白居易遊宣城（現在的安徽省宣城市）南漪湖時所作，看到秋天的景象，湖上的荷花都漸凋零，有感而作。

點點白露 迎晨曦

秋季深夜的獨特風景，放眼望去整片的白露茫茫，在月光的交錯間，彷彿分不清是水是霧，猶如人生的虛實變幻，美麗而動人。

白露的物候現象，清晨時分戶外的地面和葉子上可見夜晚水氣凝結而成的露珠。以五行屬性來看，秋天屬金。秋風颯颯金風送爽，花作品以芒草為金風意象。另魔鬼火鶴與變葉木的對話，也如這典型的秋天季候降臨，金秋送爽，天地涼暑一轉，繼之雲淡風清，秋高氣爽。秋思中有一種達觀的生活之道。

花材 / 芒草、魔鬼火鶴、變葉木、杜鵑
花器 / 黑色造型瓷器

GO!

❶

變葉木營造一個金秋氛圍。

❷

芒草的層次有金秋送爽之節奏。

❸

再加強芒草的份量有天地涼暑一轉的張力。

❹

魔鬼火鶴如秋風颯颯……

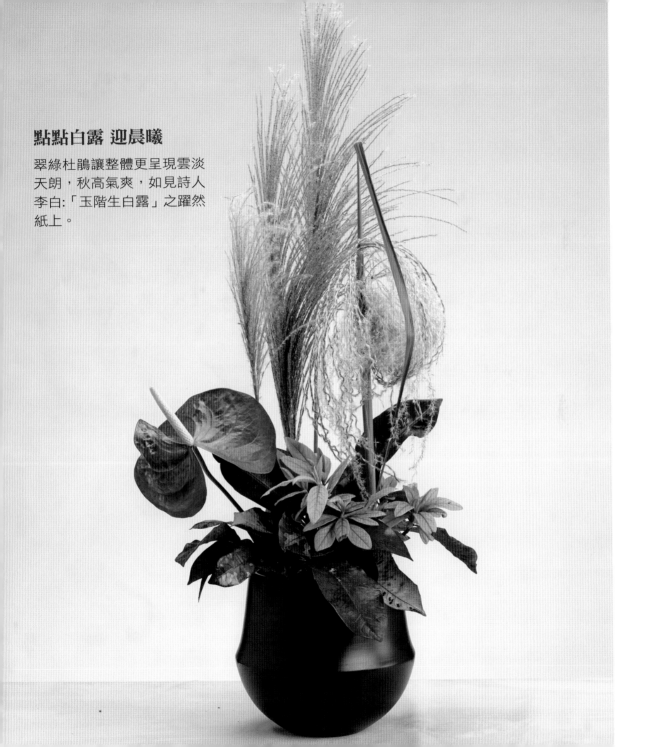

點點白露 迎晨曦

翠綠杜鵑讓整體更呈現雲淡
天朗，秋高氣爽，如見詩人
李白:「玉階生白露」之躍然
紙上。

秋分

秋季過了一半，太陽直射赤道
如同春分畫夜時間均分
畫夜長短相等。

節氣故事

　　國曆九月二十三或二十四
日，畫夜平分，秋季過了一
半，所以稱為「秋分」。從此
開始畫間漸短，夜間漸長，二
期稻作已到抽穗末期，早植
稻也進入了成熟期。農諺有
說「八月（農曆）半、田頭
看」，表示此季節已可看出將
來水稻是否豐收。

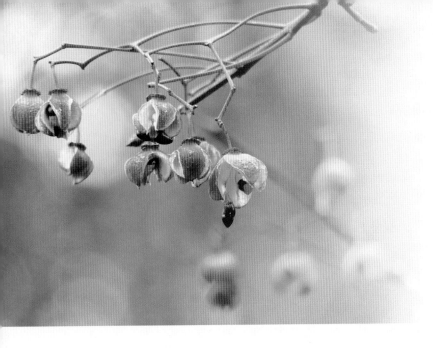

生命旋律▮

《秋分後頓淒有感》　南宋·陸游

今年秋氣早，木落不待黃，
蟋蟀當在宇，遽已近我床。
況我老當逝，且復小彷徉。
豈無一樽酒，亦有書在傍。
飲酒讀古書，慨然想黃唐。
耄矣狂未除，誰能藥膏肓。

白話說

　　今年的秋天來得特別早，樹葉還沒變黃就開始飄落，蟋蟀本來只在屋宇的一角，突然就跑到我的床邊來了。我已年老得即將離世，卻還在人間徘徊。這時候怎能沒有酒與書陪伴在身旁呢？飲著酒讀著古書，突然感慨地想到唐朝時黃巢作亂的時候；年紀已老還不能改變自己狂傲的個性，誰能有藥來治這種不治之症呢！

賞析

　　「彷徉」是徘迴不前的樣子。「黃唐」應是指唐朝時代黃巢之變。「耄」是指六十歲以上的老人。「膏肓」是人體上的穴位，「病入膏肓」也就是說生病已經到無藥可治的地步。詩人藉這首詩來感慨自己的年老，而狂放的個性不改，真是無藥可醫啊！

收成時節　豐收飽滿

人生歲月若對應秋分節氣，已過了中年。一切趨於平緩，或許要開始收成有所成就，也或許有了更多感慨。

秋分也稱秋半，陰陽相半，晝夜均而寒暑平。秋分是重要的收成季節，原野上的禾穀火紅了，花作以咪咪草、毛筆花、芒草等營造秋天的大地氛圍，月桃如禾狀的百穀，呈現秋分米食豐的圓滿。

花材 / 咪咪草、毛筆花、高粱、烏桕、芒草、月桃

花器 / 造型鐵器

GO!

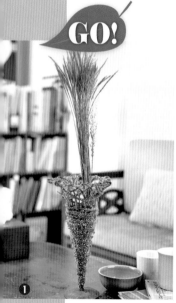
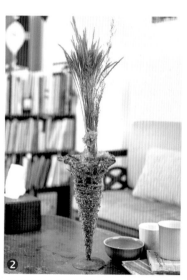
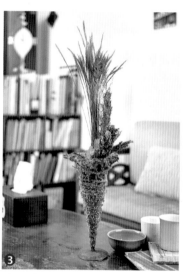
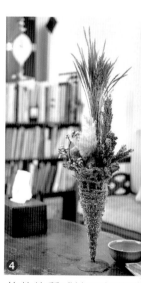

❶ 咪咪草先讓秋天的大地做了一個起筆。

❷ 毛筆花的層次慢慢補充大地的飽滿。

❸ 高粱象徵禾狀的百穀，慢慢火紅逐漸可以收成。

❹ 芒草的質感讓五穀的豐富更有收成的期待。

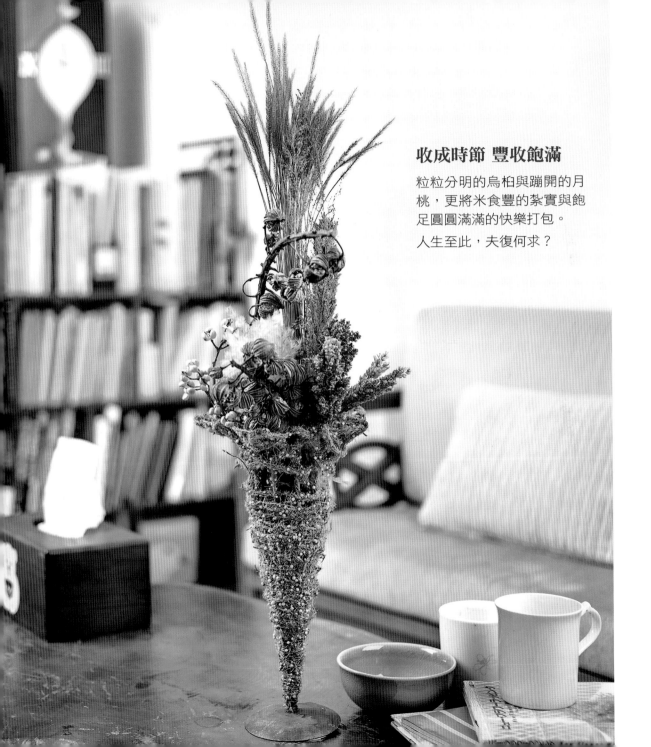

收成時節 豐收飽滿

粒粒分明的烏桕與蹦開的月
桃,更將米食豐的紮實與飽
足圓圓滿滿的快樂打包。

人生至此,夫復何求?

寒露

已屆深秋，天氣轉冷
早晚的霧氣和露水，受寒而凝結
稍有寒氣沁心，要小心受寒。

節氣故事

　　國曆十月八或九日，氣候已屆深秋，夜寒水氣漸凝結成露，天氣更涼，露水讓人寒意沁心是為「寒露」，此時二期水稻已抽穗末期進入黃熟期。諺語云「九月（農曆）颱，無人知」意思就是說農曆九月本非颱風季節，大家防颱的心理都已鬆弛，故若有颱風常會令人措手不及。

生命旋律 ▌

《不第后賦菊》　唐‧黃巢

待到秋來九月八，我花開後百花殺。
沖天香陣透長安，滿城盡帶黃金甲。

白話說

　　九月八日是秋天來到的時候（農曆九月，約當國曆十月），菊花開始綻放，至於其他的花已然開始衰敗。此時菊花的香氣佈滿長安城，滿城遍開的黃色菊花，就像穿著黃金做成甲冑的兵士。

賞析

　　黃巢就是唐朝黃巾之亂的主謀，他狂放不受約束的性格，也充分展露在這首詩中。用「殺」（衰敗）來形容菊花開時其餘的花兒（也是比喻當時的帝王）開始凋零，用黃色的菊花來比擬黃金做成的甲冑，兩者都充分展現出他的霸氣與野心。

寒露綻放　黃金甲

菊花為寒露節氣中，最為氣勢高昂的花卉，富貴、霸氣、孤絕的花貌，與秋天的颯爽相映成趣。

「寒露十月已深秋」。寒露之後，秋菊盛開，菊乃自古被視為秋花之尊，寒露亦是舉行菊花花會的佳節。本件花作以各色繽紛之菊，讓孩子們在各色的色彩中，學習份量與色塊的變化，天地雖無言，菊花冷清孤絕之美，有文人雅仕之逸，值得細細感悟。

花材 / 染色大菊花（藍）、大黃菊、粉紅色小菊、綠心小白菊、
黃金串錢柳

花器 / 塑膠造型盆

GO!

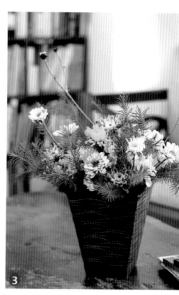

❶ 小黃菊與粉色小菊的群聚架構，小花苞之逸跳高插作，更顯活潑。

❷ 淡粉色小菊加入，此起彼落盎然而生。

❸ 綠物的烘托不可少，如何耐心加入呈現逸之靈動，需要耐些性子。

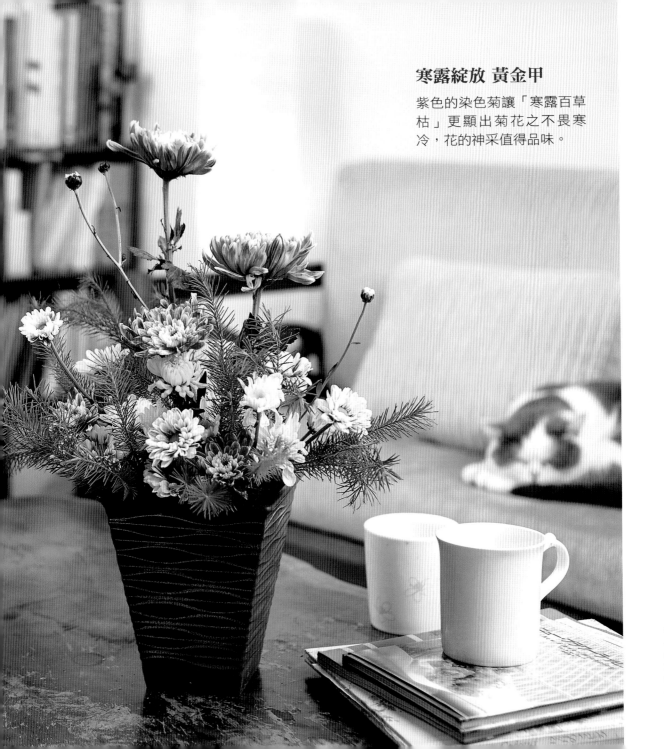

寒露綻放 黃金甲

紫色的染色菊讓「寒露百草枯」更顯出菊花之不畏寒冷，花的神采值得品味。

霜降

春霜降是晚秋
天氣漸冷，露凝為霜
怕寒植物要小心霜凍霜害。

節氣故事

國曆十月二十三或二十四日，此時因太陽偏向南半球，天氣開始寒冷，夜晚地面水蒸氣遇冷則凝為露水，稱為「霜降」。台灣地區平地發生結霜之紀錄並不多。農諺「霜降豆」則說霜降時節適合種豆。「霜降風颱跑去藏」表示颱風不會再發生，但實際上到十一月，台灣仍有颱風侵襲的紀錄。

生命旋律

《詩經·秦風·蒹葭》 佚名

蒹葭蒼蒼，白露為霜。
所謂伊人，在水一方。
溯洄從之，道阻且長。
溯游從之，宛在水中央。

白話說

河邊蘆葦鬱鬱蒼蒼，晶瑩露珠凝成白霜。我所思慕的那個人啊！在河水的那一方。逆著彎曲的流水追尋她，路途險阻又漫長。順著水流而下去追尋她，彷彿她又在水中央。

賞析

「溯洄」音ㄙㄨˋㄏㄨㄟˊ，洄是形容曲折的水道，溯洄就是沿著曲折的水道逆流 而上。「伊人」是指思慕的人，可以指喜歡的對象，也可以是朋友，或者賢能的人、明智的君主，解釋空間十分廣泛。

入寒霜降 抓住秋

秋末的花草景致總是富有詩意，搭配著《詩經》最廣為人知的〈蒹葭〉閱讀，更為唯美，人生有追尋的目標，將更有勇氣面對未知的寒冬。

霜降是秋天最後一個節氣，冬天即將開始，養生保健尤為重要。花作以滿天星與乒乓菊綿密花絮象徵霜之意象，霜降情境優美，粉小菊與伯利恆之星各式不同點狀之美，讓此時天地氣肅的霜降，增添幾許詩意，更有隨遇而安之自在寧靜。

花材 / 滿天星、粉小菊、綠心小白菊、伯利恆之星、染色乒乓菊

花器 / 白色瓷盆

GO!

① 滿天星的純淨有初霜之氣息。

② 乒乓菊細緻綿密的花絮，足以讓人駐足詠霜。

③ 綠心小白菊讓此天意霜降，詩意中有同樂。

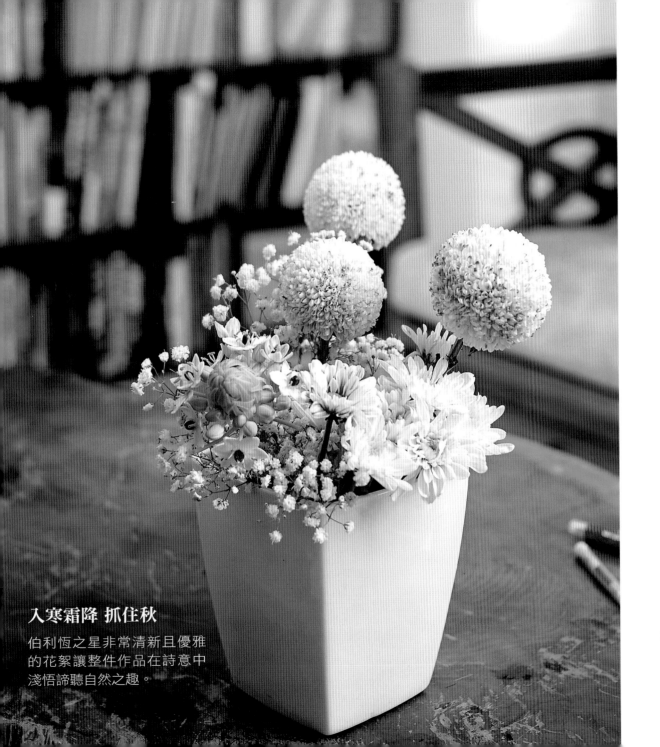

入寒霜降 抓住秋

伯利恆之星非常清新且優雅
的花絮讓整件作品在詩意中
淺悟諦聽自然之趣。

立冬

冬季的開始
農事告一段落，作物已收割
貯藏迎接來年。

節氣故事 ▌

　　國曆十一月七或八日，冬季開始是為「立冬」。秋去冬來，作物收割後收藏起來。民間習俗以此時進補，意指一年辛勞歷經寒暑，體力也衰弱了，要趁這時候進補以恢復元氣。

　　農諺有「立冬收成期，雞鳥卡會啼」，也就是說這個時候放飼的雞及野生的鳥有穀物可吃，都歡喜而好啼。

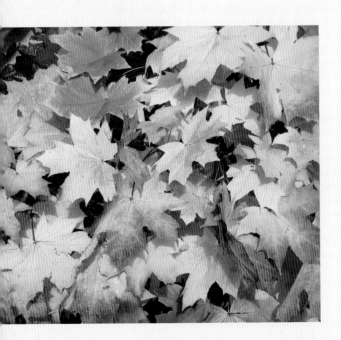

生命旋律 ▌

《立冬》　明‧王稚登

秋風吹盡舊庭柯，
黃葉丹楓客裡過；
一點禪燈半輪月，
今宵寒較昨宵多。

白話說

　　秋風把庭院裡的樹枝都吹盡了，我在這間寺廟裡作客，看著滿地落下的黃葉與紅色的楓葉。禪房裡的一盞小燈襯托著天空半輪月亮，今天晚上可比昨天晚上冷多了。

賞析

　　「柯」是一種樹木，也可以用來形容樹枝。國曆11月的時候正當楓葉轉紅，這首詩描述詩人在立冬這天夜晚借宿於寺廟，欣賞外面庭院中的黃葉與楓紅景象，感覺到天氣一天天變得更冷，有感而作下此詩。

立冬宜補　天人合一

冬來天候漸寒，最盼陽氣暖心溫身。然未達嚴寒，且偶有小陽，
陽寒之間何不放空心靈，感受大自然幻化的精采。

立冬被認為是冬季的開始，遇到天晴無寒風之日，天氣還不會太冷，常有小陽春之氣，本件作品以較蕭瑟的氛圍營造陽氣潛藏，陰氣增強。立冬補冬因天氣尚未大寒，不宜大補，只宜輕補，但也感受到天氣趨寒，立冬進補是入冬補冬的好時機。

花材／苔杜鵑、烏桕、柏、杜鵑葉、樹皮、加味十全（紅棗、枸杞、當歸、黃耆、
　　　　白芍、杜仲、黨參、肉桂、茯苓、熟地、川芎、白朮、蜜甘草）

花器／陶缽、瓷盤

GO!

陶缽上以苔杜鵑營造蕭瑟氛圍，瓷盤代表補冬開始。

曬太陽可提升免疫力柏樹青綠象徵冬陽。

杜鵑葉之輔助，更感受冬陽之悠然和暢。

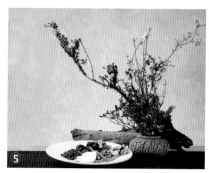

樹皮加入更讓人有立冬趨寒之氛圍。

立冬是一年當中開始食補的日子。

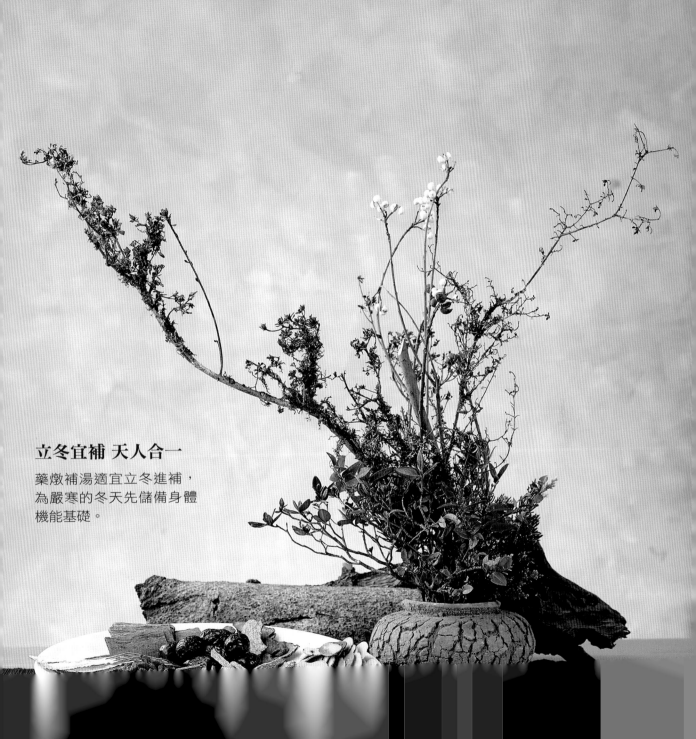

立冬宜補 天人合一

藥燉補湯適宜立冬進補，
為嚴寒的冬天先儲備身體
機能基礎。

小雪

氣溫下降
空氣中的水氣漸凝結為雪
降雪量不多不大天漸寒。

節氣故事

　　國曆十一月二十二或二十三日，氣候寒冷，黃河流域此時已開始下雪，但雪量不大，故名「小雪」。台灣因氣候暖和，一期稻作可進行播種育苗，冬季裡雜糧作物此時也可栽培。有俗語說「小雪小到」，就是說烏魚群在小雪前後開始游到台灣海峽，此時漁民可以開始捕捉烏魚。

生命旋律

《小山見梅》宋‧陳庭光

小雪梅香已破緘，羅浮春信許先探。
松林酒肆知誰醉，石壁題詩只自慚。

白話說

　　梅花的香氣，在小雪時穿透風雪傳來，說不定春天能提早來到羅浮山呢！坐在松樹林內的酒店中，不知先喝醉的會是誰？不敢在石壁上題詩，只因自覺慚愧。

賞析

　　「緘」有封閉之意，破緘也可形容為穿透。「羅浮」所指應該是羅浮山，為中國十大道教名山之一。「許」有期待、期許的意思。詩人在小雪的時候遊訪羅浮山，欣賞風光，更期待春天來臨。意思接著一轉，形容在酒店中喝酒，卻自嘲自己的文學素養不夠，不敢在石壁上題詩，也是一種謙虛的表現。

綿綿小雪　綴風景

小雪是來年是否豐收的預兆，也是冬季作物播種、開始捕撈海產的時節。雖然天寒飄雪，低溫之中仍然有值得期待的未來！

小雪和雨水、穀雨、寒露、霜降等節氣一樣，都是直接反映降水的節氣。小雪對農業有著極佳連結，「小雪雪滿天，來年必豐年」，小雪落雪，雪能凍死一些病菌和害蟲，來年不會有蟲災而是豐收年。另，小雪養生食「三黑」（黑芝麻、黑糯米、黑木耳等黑色滋補肝腎食物），可以提高飢體的耐寒能力。花作以盆栽組合呈現大地，霹靂象徵小雪與天氣微寒。而盤內三黑應景為滋補良方，為逐漸嚴寒的冬天陸續準備耐寒能力。

花材 / 枯木、黑糯米、黑芝麻球、黑木耳
　　　 小盆栽：圓葉福祿桐、千年木、小鳳梨、霹靂
花器 / 陶盤、食盤

GO!

1. 將枯木架於花泥之上，營造大地氛圍。

2. 圓葉福祿桐與千年木盆栽陸續增加大地的層次感。

3. 霹靂盆栽代表小雪紛飛小鳳梨盆栽妝點如節氣轉折。

4. 穀小雪三黑代表食物之一的黑糯米是滋補肝腎良方。

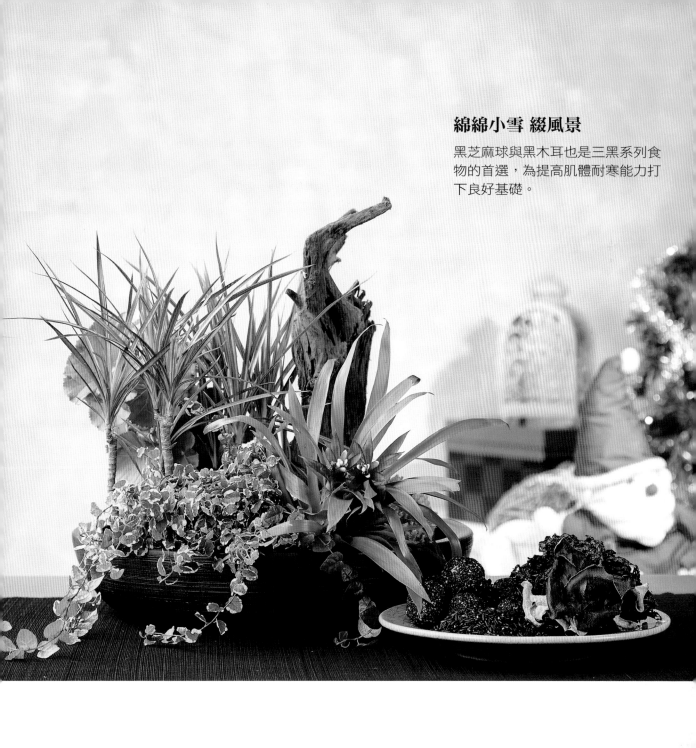

綿綿小雪 綴風景

黑芝麻球與黑木耳也是三黑系列食物的首選,為提高肌體耐寒能力打下良好基礎。

大雪

農諺「瑞雪兆豐年」
天氣愈寒雪紛飛，地面積雪
豐收美景令人期待。

節氣故事

　　國曆十二月七或八日，小雪過後，天氣變得更冷。在北方，此時雪勢更大，故名「大雪」。在台灣平地是無法看到雪景的，然而台灣地區南部仍可進行一期稻作育苗，北部地區因氣溫較低，二期稻作收割結束，大部份的田地均已休耕。諺語說「大雪大到」，是說由於氣溫降得很低，魚群紛紛回游台灣海峽避寒，尤以烏魚成群結隊，讓漁民大樂豐收。

生命旋律 ▌

《江雪》 唐·柳宗元

千山鳥飛絕，萬徑人蹤滅。
孤舟簑笠翁，獨釣寒江雪。

白話說

　　連綿不斷的山峰，已經看不到飛鳥了，每一條路上也都看不到行人的蹤跡。只有一位穿戴簑笠的老翁坐在一艘小舟上，獨自在漫天風雪的江面上垂釣。

賞析

　　「簑笠」簑是指用草做成的雨衣，笠是用青竹編成的帽子（雨帽）。這首詩頭兩句從山裡看不到鳥、路上看不到行人，但卻能讓人想像到風雪之大，人與動物都躲起來禦寒了；後兩句卻又轉到江面上，用孤舟獨釣，更能襯托出一幅天然雪景。

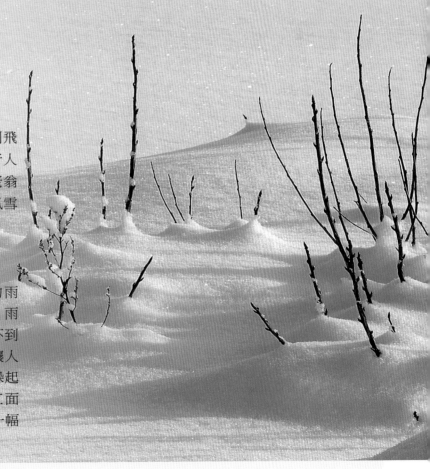

銀雪滋潤　望豐收

一片白茫人跡罕見萬籟俱寂，屋中取暖，等待豐年來臨，珍惜相聚的溫暖美好。

大雪是物候現象，大雪的雪，不像小雪落地就融化。大雪會形成積雪現象，積雪可滋養越冬植物。「瑞雪兆豐年」呈現的有詩意，也有冰霜寒徹骨。花作以各式各樣的白色素材堆疊而成，如雪龍飛舞，雪濤鋪天蓋地，呈現萬里雪飄之凜冽。

花材 / 卡斯比亞、白色乒乓菊、高山杜鵑、夜來香、滿天星、
　　　　銀葉菊、棉花、木百合、銀壽松、銀色飾品、鋁線

花器 / 瓷盆、鋁碗

GO!

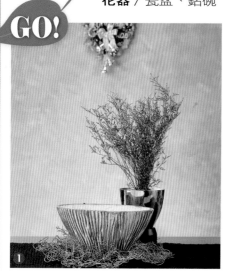
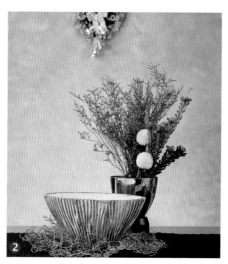
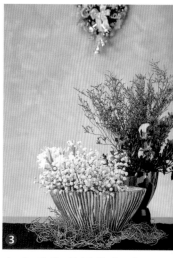

❶ 卡斯比亞如漫天雪鬃，鋁線如那落地盈尺的好雪。

❷ 白色乒乓菊與銀錐之丰采，在寒透心脾中帶來一絲趣味。

❸ 夜來香的花瓣襯托滿天星，如孩子們打雪仗般的此起彼落。

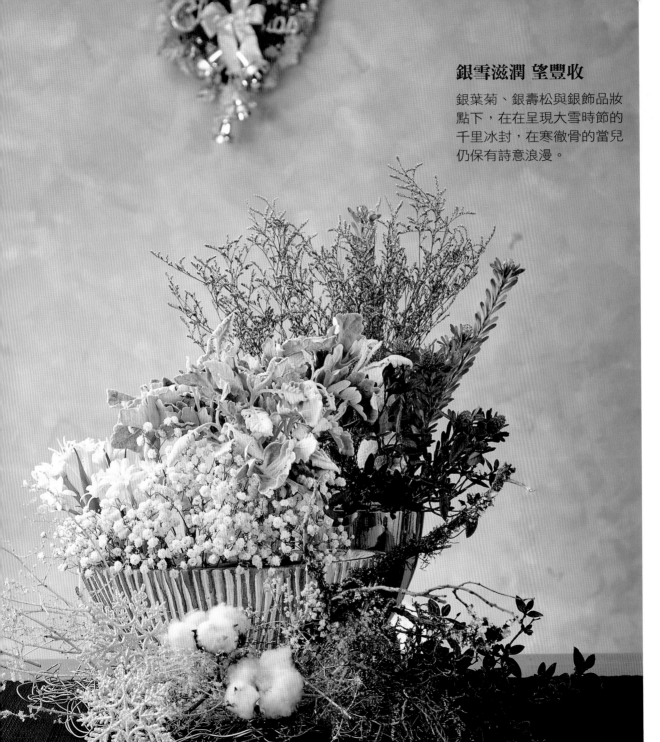

銀雪滋潤 望豐收

銀葉菊、銀壽松與銀飾品妝
點下,在在呈現大雪時節的
千里冰封,在寒徹骨的當兒
仍保有詩意浪漫。

冬至

太陽直射南回歸線
是北半球白日最短,黑夜最長的一日
五行養生最佳時機。

節氣故事

　　國曆十二月二十二或二十三日,晝短夜最長,是為「冬至」。嚴冬到了,古代農耕時期,一年辛苦期待秋收冬藏積滿倉庫,人們在此時節休養進補,恢復生息準備過年物品。民間習俗在冬至日需吃湯圓,象徵圓滿、豐碩,並增添一年歲月。所以諺語說「冬至圓仔呷落加一歲」,冬至為古代之過年,故說吃過冬至湯圓即算添一歲。

生命旋律

《九九歌》 民間順口溜

一九二九不出手；三九四九冰上走；
五九六九沿河看柳；七九河開八九雁來；
九九加一九，耕牛遍地走。

白話說

　　「九九歌」平鋪直敘，描寫人對寒冷的感覺與天氣變化，紀錄動植物隨之改變的現象（如：柳樹發芽、桃樹開花、大雁飛來…等等），由氣溫出發，而不直接對應固定日期，非常直白的反映天氣冷暖。

賞析

　　早在南北朝時期，「九九歌」即已出現。當時民間從冬至日數起，只要數到九九八十一天時，冬天便已過完。而這首「九九歌」大約起源於宋代，到了明代已很流行，但因廣傳民間，也流行了多種版本，共同特色是皆有押韻，順口好記，是一種民間的趣味與生活的智慧。不妨想像古時候孩童從冬至過後吟唱「九九歌」，與現代人的生活比較，更覺趣味。

大紅熱情　迎寒冬

努力一年即將迎來休養生息，一同吃碗湯圓，圓圓滿滿地祝願人人團圓，
萬事美滿，愈冷的天氣，愈能凝聚人心。

俗語說：冬至大於年。中國人對傳統節日的重視，在台灣冬至吃湯圓。在大陸，
冬至冬令進補，不同地區的中國人各有對節日的尊崇與順應方式。

冬至與西方耶誕節時序相近，為這段期間多了節日的喜慶，中西文化在交融中彼
此欣賞，歡喜祝福。這是本件花作創作的啟發與構思之一。讓節氣與節慶攜手同
歡，讓年輕人關注自家祖傳寶藏的好橋樑。

花材 / 聖誕紅盆栽（紅、淡黃）、玫瑰聖誕紅盆栽、高山杜鵑、茶花葉、
　　　　龍柏、小赫蕉、綠植盆栽（仙客來、小鳳梨、霹靂）

花器 / 陶盤

GO!

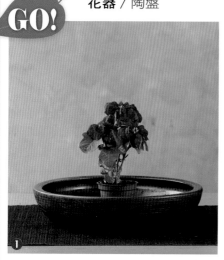

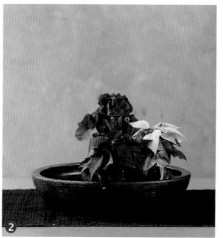

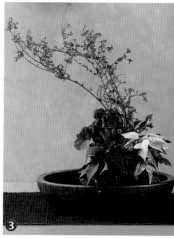

① 冬至與聖誕之時程相近，就讓聖誕
紅的盆栽組合之紅色熱情先溫暖整
個寒冬。

② 當然三件不同款式的聖誕盆栽藉錯落
之美形成一個空間感。

③ 高山杜鵑與山茶花是季
節性植物讓火火紅紅的能量
更增添與延伸一室溫暖。

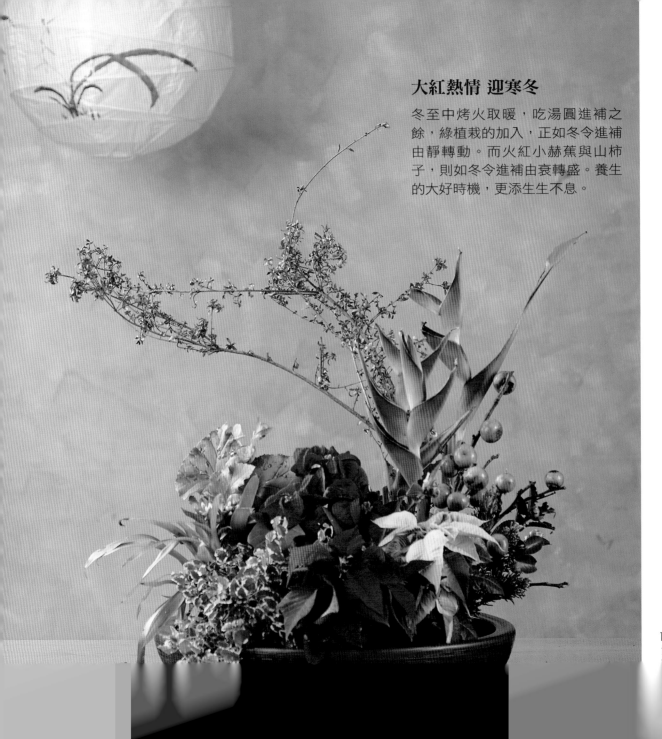

大紅熱情 迎寒冬

冬至中烤火取暖，吃湯圓進補之
餘，綠植栽的加入，正如冬令進補
由靜轉動。而火紅小赫蕉與山柿
子，則如冬令進補由衰轉盛。養生
的大好時機，更添生生不息。

小寒

冬至不過天不冷
小寒已進入嚴冬
「小寒大冷人馬安」。

節氣故事

　　國曆一月六或七日，冬至過後天氣更為寒冷，所以在冬至過後半個月的節氣叫「小寒」。雖然天氣寒冷，但還不是一年中最寒冷的時候，尤其台灣北部、西部濱海地區更是寒風刺骨，此時農作物發生低溫寒害的機會很高。有諺語說「小寒大冷（音官）人馬安」是說冬至後，天氣應該寒冷，人畜才不會有災疫。

生命旋律 ▌

《微雨》 南宋·陸游

晴後氣殊濁，黃昏月尚明。
忽吹微雨過，便覺小寒生。
樹杪雀初定，草根蟲已鳴。
呼童取半臂，吾欲傍階行。

白話說

　　下午申時過後，空氣彷彿還有些汗濁，黃昏時天色還算明亮，月亮已高掛。忽然吹過了一陣微風細雨，陣陣寒意。樹梢的雀鳥已然安靜，草根深處的蟲兒還在鳴叫。我叫來旁邊服伺的小童，讓他的臂膀作為我的柺杖，我想要慢慢地踏上階梯，一邊欣賞風景。

賞析

　　「晡」（音ㄅㄨ）是甫加日，甫有盛大的意思，所以晡也就是指申時（大約是下午三點到五點）。「杪」（音ㄇㄧㄠˇ）是細小的意思，指的是樹枝的末梢。這首詩純粹為賞景的作品，巧妙地形容黃昏時天上已見月亮、下了陣小雨、樹梢的雀鳥已經安靜、但蟲聲還在鳴叫...，讓人深深佩服詩人敏銳的觀察力。結尾卻用「呼童取半臂，吾欲傍階行」隱喻自己已經年老，讓人心生感概。

留住陶醉 ▋

小寒漫步　萬物盡情

冬季尾聲寒風刺骨，萬物景致清晰冷傲了起來，就像年長的人，
看人間事越看越明瞭，卻也不禁感嘆所剩時日的不多。

過完「冬至」後，接著就進入冬季倒數第二個節氣「小寒」。小寒象徵開始
進入一年中最寒冷的日子，這時保暖禦寒有備無患。
小寒節氣中有一項重要的飲食習俗就是吃臘八粥，隨節氣進補也是善養身心
之良方。花作仍以蕭瑟靜穆為主要基調，而山柿子的飽滿是期待冬令進補的
蓄勢待發，讓來年好持續在喧囂紅塵中繼續迎風向前。

花材 / 枯木、高山杜鵑、苔杜鵑、山柿子、茶花葉
花器 / 陶碗、瓷器

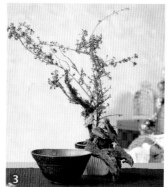
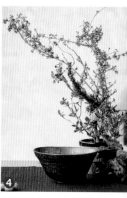

1　不同材質與器型，是鍛鍊孩子組合器物之創思。

2　兩個不同材質的花器輔以枯木後有一個厚載萬物的意象。

3　高山杜鵑與苔杜鵑的枯槁讓小寒的季節感更增添一股寒意。

4　近乎靜止的高山杜鵑葉，也如進入冬眠般靜寂得孤單。

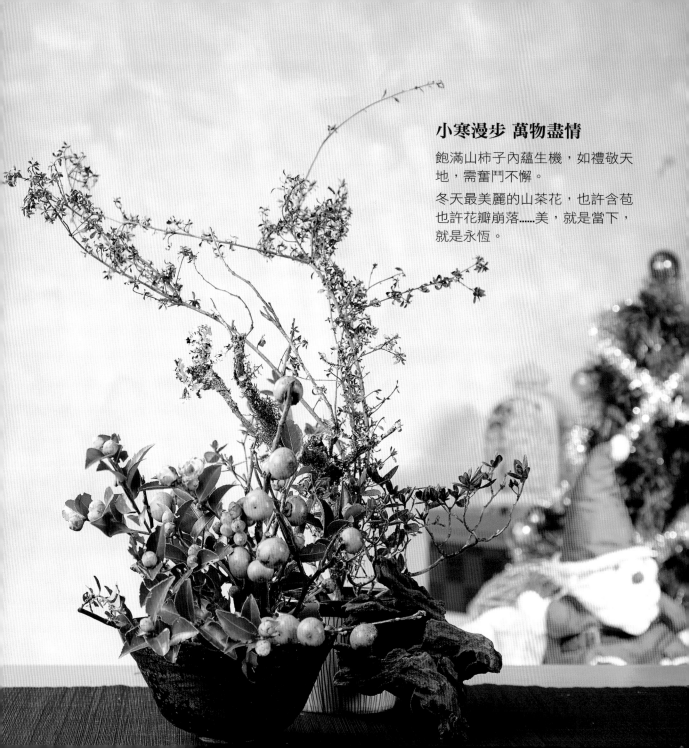

小寒漫步 萬物盡情

飽滿山柿子內蘊生機，如禮敬天地，需奮鬥不懈。

冬天最美麗的山茶花，也許含苞也許花瓣崩落……美，就是當下，就是永恆。

大寒

立春始，大寒終，天氣酷寒
大寒凍土，最後一個節氣
季節循環，生生不息。

節氣故事

　　國曆一月二十或二十一日，是一年中最冷的時日，是為「大寒」。農曆十二月二十四日要大掃除，依習俗這天也是送神的日子，歡送眾神明完畢，家裡大掃除了，就開始做糕粿。到農曆十二月最後一天晚上，台灣習慣稱為「二九晚」。農諺有「新年頭，舊年尾」一個是開始，一個是結束，在這兩個重點時間，人們必須特別謹言慎行。

生命旋律▌

《於五松山贈南陵常贊府》 唐·李白

為草當作蘭，為木當作松。
蘭幽香風遠，松寒不改容。

白話說

　　如果成為一種花草，我想成為蘭花；若要
化為一顆樹，我希望能成為松樹。蘭花的幽
香，是即使隨風飄散，仍給人安定的感覺；
松樹雖然經歷寒雪，仍然是那麼穩定，堅毅
如故。

賞析

　　號稱「詩仙」的李白，藉由這首詩抒發了他
個人的胸懷。儒家思想中，蘭花代表文人的
高風亮節，且具有強勁的生命力和適應力，
優美雅麗，花色鮮明，花型柔和圓滿，幽靜
而高雅脫俗。松樹則是常綠喬木，給人四季
長青、屹立不搖的感覺。詩人以蘭花、松樹
自我期許，即使經過風吹雨打與各種挑戰，
仍要優雅而堅毅。

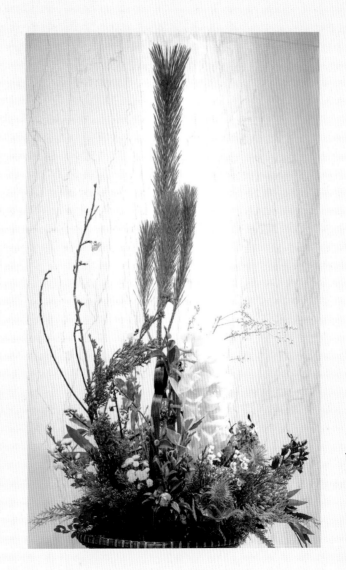

大寒堅毅　喜迎春

一年的極冷之時，一如人生困境，最難熬過的時期。自許為堅毅中保有氣度的松、蘭，當寒風刺骨過後，迎來的便是來年的春天。

大寒是二十四節氣的最後一個，也是一年中最寒冷的一天。「大寒不寒，春分不暖」，大寒之後就是立春，春天即將來臨，在減少冬天進補同時，還是要注意預防風寒邪氣。這也是本件作品以龍眼炭的意象為風寒的象徵，而火燄百合與腎藥蘭的紅，一如抵禦風寒之良方與養陽氣之秘方。當然，盛產黃澄澄的柳丁，更讓整件作品季節感之餘也果香四溢，滿滿幸福。

花材 / 枯枝、火燄百合、腎藥蘭、紫桔梗、茶花葉、柳丁
花器 / 年節禮籃、龍眼炭、果盤

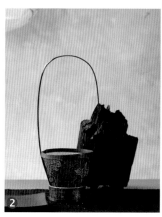
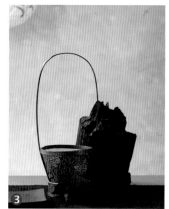
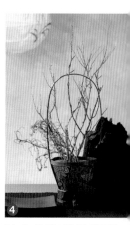

1 年節禮籃承載著最寒冷的節氣祝福，正待盛放季節性水果黃澄澄柳丁。	**2** 年節禮籃的喜慶溫暖與龍眼炭內斂的黑，形成季節感的對比。	**3** 小木炭的延伸是空間組合也是一種氛圍營造。	**4** 枯木的架構是蕭瑟冬天的基本意象。

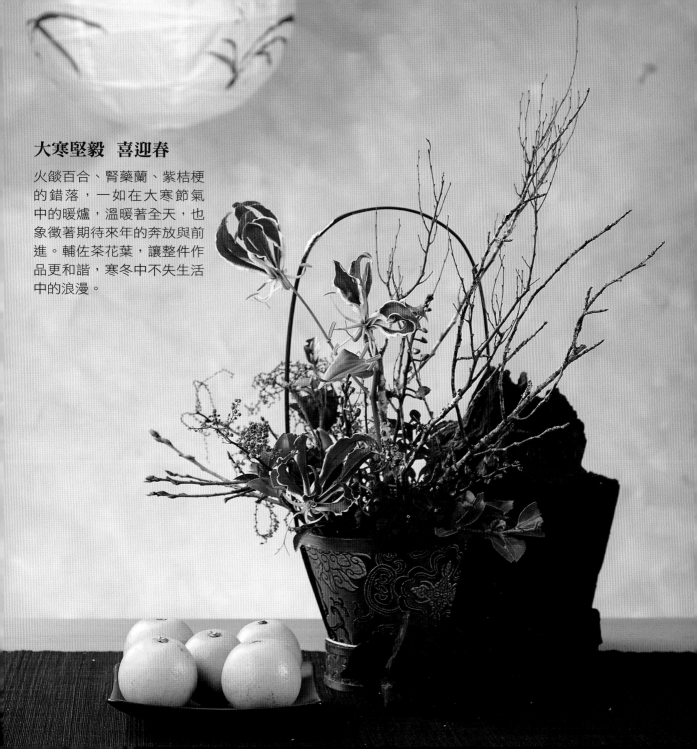

大寒堅毅　喜迎春

火燄百合、腎藥蘭、紫桔梗的錯落，一如在大寒節氣中的暖爐，溫暖著全天，也象徵著期待來年的奔放與前進。輔佐茶花葉，讓整件作品更和諧，寒冬中不失生活中的浪漫。

| 延展與豐厚 |

花藝的
弦外音律

更多的創意，更豐富的生活連結。
花藝，可以不只是花、是草、是枝、是葉，
還有更多可能？
花材，素材的多樣；花作，情境的連結；
更多的日常空間都是花藝的最愛。
就從身邊的事物耕耘起。
可愛的漱口杯、環保纖維製作的食器，
別緻喝水的杯子，媽咪的收納盒；
牆角的視覺點綴、節慶的氛圍點妝，
……點滴都是美學的鍛鍊，
分秒都是美的薰習與洗禮。

親子花藝的多元探索
此岸與彼岸　延伸與啟發

　　孩子們此起彼落的笑聲與真心無邪的天馬行空，是筆者告別職場後仍一直眷戀的溫暖。以「二十四節氣」的親子花主題呈現，積累了筆者三十年與孩子們相處的心得與數年創作的光景，期待以最真誠的大自然素材來引導孩子們優游於大自然，所以示範作品多以素胚方式來呈現，讓師長與家長們在應用時可以俯拾即得的居家器物或家裡既有的器物來發揮創意實作。

　　在這個速食與翻轉的年代，常常靜下來思考：插花藝術緣於公餘的修身養性，時間與歲月打磨下無心插柳成為一個花道領域的師資。回眸來看，深深地因這個潛移默化的滋養與潤澤，帶給我諸多生命哲學與美學交融的驚喜與啟示，也陪伴我走過不少的艱難。而如何將這偉大傳統文化之插花藝術與空間藝術，簡化成孩子們可以理解的構圖，簡化成孩子們在藝術人文領域課程的鍛鍊，如何延伸與跨領域，繼之有能力內化為自己的思惟，便有了深深的期待。

　　以花草樹木為教材，更貼近大自然

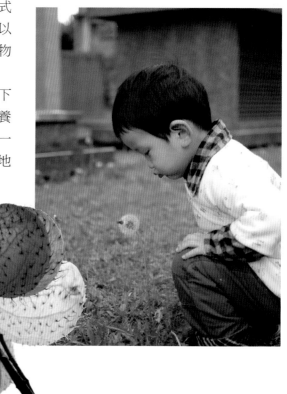

恩賜的禮物，更啟動五感的觸類旁通，如何深耕探索力，如何在創作中積累自我肯定的價值，豐富的生命力是在千搥百煉下，慢慢形塑、漸地養成屬於自己的生命哲學與美學，這是我跨越保守的教育年代走來，十分期待保留經典的嚴謹中的那份深情。

花藝創作的哲思開始發想，可以結合不同領域課程來延伸與啟發。如:藝術課程裡的「造型與創作」、人文課程中的「季節與節慶」、語文課程中的「詩詞與賞析」、健康與體育課程中的「環境教育與生命教育」……。也期待匯集更多賢達與家長們的建議與回饋，讓更多主題可以繼續探索下去。

這只是一個拋磚引玉的開始，以一個素樸素胚的初心打磨，在親子花的此岸與彼岸。

適性而為，與自己對話。

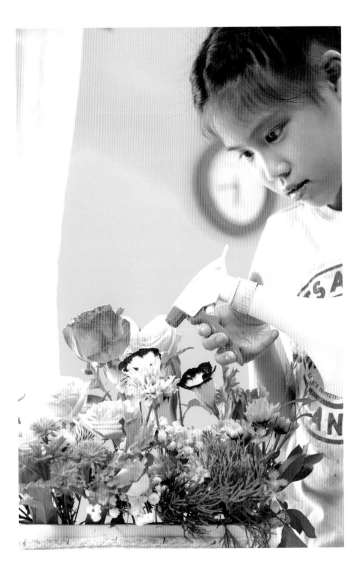

童趣的無限可能
插花 不僅是花

　　適性而為，是發掘每個孩子自己獨特的氣質，給予引導與協助，讓孩子們在被尊重的過程中發揮自己的天賦與創意、培養自我的美感。

　　童趣發揮創意，樂趣無窮。親子插花的對話，不僅在花草植物間，也在童趣中發揮；在享受樂趣無窮的當兒，讓小朋友們獨特的特質在實踐的過程中一一呈現與綻放，師長及家長們只要在過程中給予指導與關心即可。

　　兒童喜歡的玩具、玩偶，常是陪伴自己成長的忠實朋友。和玩伴玩辦家家時，自然隨興編織的段落故事，加入四季花卉的元素，便增添了時間與空間的美感。

　　同樣的，玩花藝也可以進行花園的情境佈置：餐桌上的陳設、點妝客廳的氛圍……等，透過做中學、動手做的啟蒙，在手腦並用中享受自然天成的美麗，這的確是可遇不可求的驚喜與溫暖。

　　小朋友總有屬於自己特質喜歡的玩具

玩偶或自行製作的造型小物，家長應多多鼓勵小朋友融入花作中。坊間普及的各式DIY，如陶藝課程自作的小花器、衛生紙滾筒裝飾做成花器、玻璃瓶罐彩繪的花器等，都可為花藝增添童趣。

　　隨著每年生肖輪流受歡迎的應景動物玩偶花器及飾品、是年節垂手可得的應景造型小物，應景之外，師長和家長們，也可以藉由生活中常出現的其他器物與配件，引導小朋友融入花作中，或

《聞道美物》提供

植栽，或搭配在畫作上組合成空間藝術。這種想像力與聯想力，就是玩出探索力非常基礎的實踐與操作。

當然，還有非常多的元素可以隨機應用，如：鉛筆上裝置的玩偶頭套，改用多姿多彩的花瓣來組合，五花八門的彩膠帶或各式摺紙，線條特殊的枯枝，隨自己心靈的呼喚，都可以成為創作主角。這也是孩童認識自己的最佳觀察。

彩繪的小石頭也是孩子們很討喜的素材，如何再輔加花材創作成步道、圍籬與不同空間構圖，點滴都是驚喜。而朗朗上口的詩詞，也可以融入詩詞情境而與自己對話創作或邀請好朋友們共同激盪……，點滴除了開心，也是慢慢積累孩子們獨處、與自己和平共處的心靈裝備。

而課程後的收拾與打掃，也是不可忽視的細節喔！師生與親子共同創造，除了讓我們更貼近孩子們珍貴生命的心靈，讓孩子們在不同課程中以適性而教的方式與自己對話進而活出自我。這的確是望子成龍、望女成鳳的另一個最佳禮讚。

生命哲學與美學的不歸路
活活潑潑　單純且熱烈

在大自然的場域中探索各種經驗，聯結各種可能性，有助於生命哲學與美學交會的薰習與鍛鍊，是一種生命對待生命的尊重與謙卑，創造如詩意般的永恆。

觀察一草一木、一花一草的微細形式，一如在一個劇場，心靈活潑的孩子們，少了文化包袱與社會化的壓抑，天馬行空但流暢且自由的想像力，是一種飽滿靈性的積累，是一種難以被世俗洪流所淹沒的堅持。

陪著孩子們不斷地從大自然的教化與

《豫言茶肆》提供

▲鄭州《愷爾口腔美學
　診所》吳皓醫師提供

禮讚中，感受、自然融入大宇宙的氣息，進而有能力表達自己的觀點，思維的過程中，不斷的讓與生俱來的敏銳與創意、經驗與能力融匯成對生命有更細緻的感受，這是一條值得永續經營生命的不歸路。

在恆心與毅力中去感受詩性的節奏，是一種能自由出入現實與想像的流暢靈性。所謂的精神糧食就能走出平面的書籍，意象的活躍在大自然中，俯拾即得。

任何的學習，沒有捷徑。觀點被開啟，也許是把孩子推薦到一個我們期待的環境，不知不覺，孩子也啟發了已經少了單純且熱烈思惟的父母大人們。是的，走入大自然的無盡藏，走向生命哲學與美學交織的團體，那永續經營後的生命啟示，就在您我心中逐漸茁壯。帶著這份生命的禮讚，將是我們送給孩子們生命中最珍貴的裝備。獻上祝福。

環境美學的覺醒
傾聽聆聽 一門深入

傾聽，是一種了解的方式，是一種在探索中感受意義的旋律。

將傾聽放在大自然，宇宙大千的價值，在安靜地聆聽下，便能慢慢地啟動美感之認知與感知，所謂的美感素養，就是在這樣五感細膩觀察的實踐與應用中，

開啟了一個生命次第的里程碑。

這樣的潛移默化，讓孩童在探索問題的當兒，讓強烈的好奇心與創造力不斷撞擊。高層次的思考震盪得一如玩遊戲一樣自然，這就對了。這就是一個一門深入，非常好的緣起。

一個良好的環境，是大自然那無形巨大能量的載體，一個樹皮的層次與紋路、一點兒有層次的花香、不同節奏的蟲鳴鳥叫、雙腳在溪水潺潺裡輕輕打水……這樣與大自然的對話、互動，因為多元刺激，思考在此過程獲得了發展，關心珍惜與尊重自然，進而過程有了跨領域的鍛鍊與交會。

雖然本書呈現的節氣皮相，是藉由

《聞道美物》提供

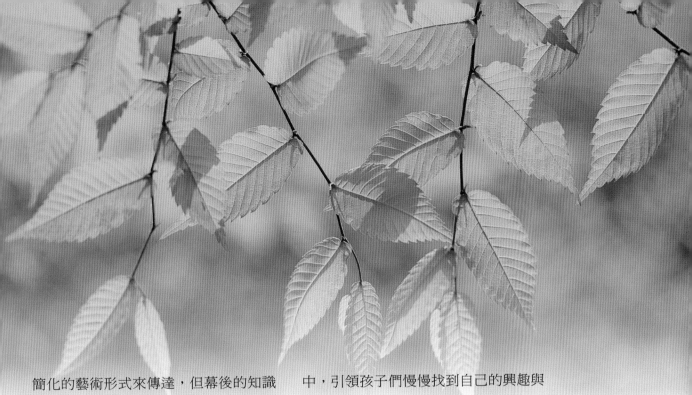

簡化的藝術形式來傳達，但幕後的知識基礎與實務經驗可就是需要一個體系的逐步養成，這也是在學校體制中，為何需要不同領域與學科的關鍵所在，在專業課程系統學習與跨領域的課程設計

環境美學

「環境哲學」是一種探討人類與環境之間關係的哲學，包括「環境倫理」、「環境美學」等。
對自然有更多美學上的領悟，也能同步對自己生命的哲學與美學有更完善的交融與和諧。

中，引領孩子們慢慢找到自己的興趣與方向，並下決心一門深入。

拋磚引玉總是一念真心啟動，如何藉由更多隨意走入大自然或是藉由安排的課程設計，都是一種共生共榮與相輔相成的傾聽聆聽，水到渠成時，那就是漸在一門深入中積累豐厚的羽翼。

大宇宙乃無盡藏，在跨界跨領域的顛覆與翻轉世代中，因為越是受大數據襲捲，更多對生命觀照的課程也應運而生，越多的3C前衛，代表了向內走進去的領域面向，更顯價值與意義。

傾聽聆聽，是一門深入，更需要長期薰習。期待，下一個因緣和合。

菁·粹·步·履
大手牽小手　真愛不打烊
李幸芸的親子花藝筆記

　　栽培孩子也不忘耕耘自己是新世代父母的語彙。

　　在藝術形式的鍛鍊中，凝煉的不只是美學，更讓人動容的是永續的親子顧盼，在陪伴孩子學習的同時，美學的啟蒙就是送給孩子最佳的生命禮物。

【@寧波】

　　「豫言茶肆」位於寧波的鼓樓，是元代遺址，空間瀰漫著懷舊的古韻。假日總會有遊客或親子路過學堂旁而駐足觀賞著花藝課程的作品，每每見到孩子們驚喜的欣賞，心裡也難掩那份歡喜與溫暖。

　　學堂裡的學員，因為孩子的爸爸出差，順理成章跟著媽媽來學堂上花藝課。外婆喜歡花，小孫女跟著來學堂參訪。於是，我也就順著這樣的因緣，讓孩子們用花泥插花，自得其樂。同時段也讓家長們可以靜下心來與花對話，陪伴了孩子們親近花草，家裡更多了一位

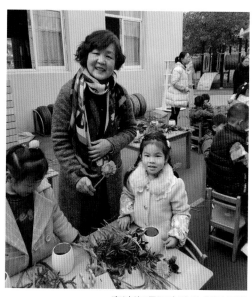

寧波海曙區南雅幼兒園提供

會心觀賞者，真是一大美事。

　　課程安排之餘，一個特別的機緣隨著悅悅外婆到幼兒園，指導五十多位的孩子們用家長捐贈的馬克杯及比較簡單好辨識的花材插件小作品。親子共同創作後，孩子們井然有序的排隊等待老師的指導。微調作品時，有位孩子不小心讓



136
親子花時間

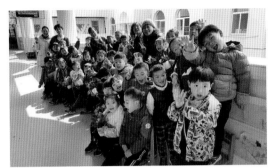

寧波海曙區南雅幼兒園提供

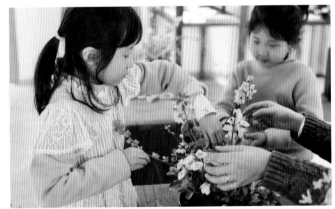

上圖：《聞道美物》提供

作品掉落了，只見她小心翼翼的再把作品抱起來，看在園長眼裡，那份惜花護花之情，至今想來仍是備感溫暖。

【@鄭州】

鄭州「聞道美物」的主人與「河南婦女兒童中心」及「鄭州媽媽邦」對接。在河南婦女兒童中心的大禮堂裡，三十多對的親子花藝體驗，讓花藝美學走入尋常百姓家。「鄭州媽媽邦」是一個提供家長全方位資訊與學習的平台，假日的親子花藝課，也讓親子共同創作的討論與陪伴，更加歡笑滿懷。一位三歲的男娃兒，在自己的作品裡雀躍不已，媽媽的感動也帶給工作團隊更大的鼓舞，忘卻了承辦活動的辛勞。

我相信，一個美好的啟蒙就是一顆美善的種子，化育大眾需要有心的團隊攜手打造。

關於大自然，關於愛，是一種心靈呼喚的禮讚。

真愛不打烊，步履恆久遠。期待這份溫情，化育更多親子們。

更多李幸芸
隱於繁華　安於自然

※ 關於李幸芸

字馨逸，臥雲山房主人。
華梵大學東方人文思想研究所博士
華梵大學工業設計研究所碩士
臺北師院語文教育學系
台東師專體育科
中華花藝文教基金會花藝教授
《文明探索》執行編輯
樂墨書會會員

※ 著作

《華嚴境界美學的哲學基礎與美學開展》（博士論文）
《禪與中華花藝應用之研究》（碩士論文）
《花藝設計與人文空間》（人文藝術專題研究）
《園林思想與花藝之禪》（人文藝術專題研究）
《花藝禪2019》
《親子花世界　跟著節氣詩情花意》

※ 足跡

1998-2001	台灣《茶與樂的對話》擔任茶人
2004	台灣《人間茶話》春天的茶會 擔任茶人
2005	華梵大學工業設計研究所藝術組畢業聯展，展出花藝作品

首次到寧波《豫言茶肆》茶禪會（賴賢宗教授主持）護持花作

2006	發表《禪與中華花藝應用之研究》
	發表《禪花展》於華梵大學東方人文思想研究所
2012	《游於藝》社團擔任書法、花藝指導老師
2014	佛光山松山寺社教課程書法師資
2015	大陸寧波《豫言中國茶》茶禪會花作，並接受寧波電視台「愛時尚」節目專訪
2016	大陸寧波《豫言中國茶》茶花講座講師、城南書院
	講座《移景入室－古畫中的插花》、工程學院人文講座、雪竇山太虛塔院佛教供花講座
	台灣《中華花藝》海外特約教室
	台灣《和風一夏》樂墨書會聯展

首次到鄭州「歲朝插花」講座

2017	河南鄭州河南博物院首屆中原國際陶瓷雙年展閉幕《拈花三月》花事主持
	河南婦女兒童中心《造無可名之形》公益講座暨親子花藝體驗
	山東濟南馨香一脈《「花耀泉城」海峽兩岸中華插花藝術展覽暨論壇》
	昆明大象書店人文花藝講座

鄭州河南博物院「拈花三月」中華花藝體驗

	昆明《楊麗萍藝術空間》人文花藝講座
	浙江青田民革《歲朝插花講座》
	浙江《名媛青田民革》人文花藝講座
	河南鄭州媽媽邦親子花藝課程講師
	河南鄭州《良庫工舍》花藝美學傳習講師
2018	馬來西亞古晉佛教居士林佛教供花講座
	北京《盛世華章》海峽兩岸插花文化藝術交流展
	台灣《澂懷寫意》樂墨書會聯展
	台北東吳大學推廣部《茶，花與陶的邂逅》課程師資
2015-2019	台灣《中華花藝》年度大展

鄭州《凝聽》工作團隊拍攝親子花藝的線上課程

精·采·一·瞥
《花藝禪2019》

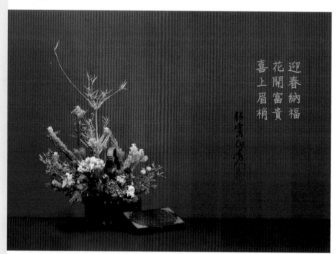

迎春納福
花開富貴
喜上眉梢

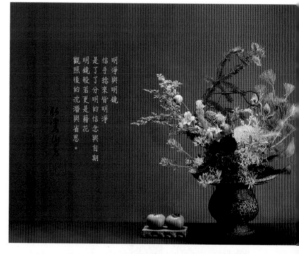

明淨與明鏡
信手捻來皆明淨
是了了分明的信念與自期
明鏡般若更是稀花
觀照後的沈澱與省思。

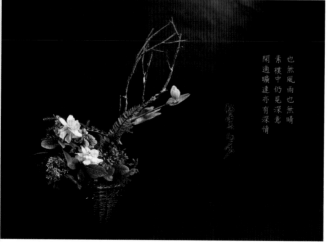

也無風雨也無晴
素樸中仍見深意
閒適曠達亦有深情

萬法無生相
力行善且經得青春
覺思修木禪悅去盡
一年一度春
福慧點綴在悟解行證

覓靜

生命中最珍貴的節奏，就是在恆常的靜中……

靜觀這一切無常的生滅，因緣的和合聚散。

逞者也踱步……

在這大自然的消長中活在當下，擁抱無常。

仍是，恆常的靜謐與安然。

生命中不可承受之輕

不斷地在路上。

聆聽著、鼓舞著、叮嚀著

揮之不去。

無邪地、天真的、懷惱著

靜靜地看著這一幕又一幕……

幕起又落下

重重提起，輕輕放下。

圓了，一個又一個緣。

汲出日常
把日常生活出詩意，
在小裡去理水復生命本
奴與清心。
初心是一個壞的，
如何在喧鬧的紅塵裡動
撲扰，
是一種悟念，更是悠又
達的情懷。

意翻空而易奇
息象動情，見初感懷
剔古延今，貌墻八荒，
觀道與得道，虛實互搆，
名即花顧友。

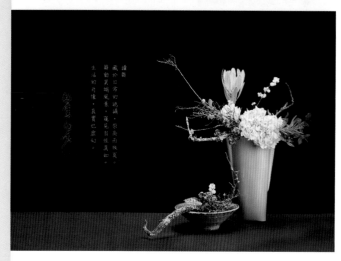

請說
藏於日常四起過，崇高而叔莫，
雖動黄縮窈窕，窺見目惟真如，
生活的片懷，其實已虛幻。

中秋祀福：任圓高行去
圓高，象徵一個情進生命的花哇，
圓高，鼓籟著我們行往些歉的雷下。
任圓高行去！
獻給此世有緣的親友，
一個真摯的中秋祀福。

歲月靜好
歲月靜好是恆持心的修煉，
就從這花草般若親近起

隨緣不變，不變隨緣
大數據的時代光怪陸離也幻化無常，
回顧與前瞻更需要一個更深底蘊的載體。
隨緣不變，不變隨緣
獻上一個更自性真如的新年祝福。

無盡的感謝

本書得以順利付梓
感謝許多朋友貴人的協助

因為有您，

增添了本書的光采，豐富了本書的內容。

您的鞭策，是本書製作群最大的精神支持。

在此

一併致謝

🌸 台北

《中華花藝文教基金會》黃燕雀執行長
《永春花苑》創意總監許寶秀教授
《地平線人文藝術》陳麗英老師
《悟和軒》主理人李謹冶（尤金）老師
《國際氣功養生聯盟》李章智理事長
《明日工作室》 劉佳倩

🌸 寧波

《豫言茶肆》主人童靜老師、楊敏杰老師、
金娜、隱隱
《云人訪》主理人王葉老師、于波老師
《中國插花藝術館》創辦人宋兆峰館長
《藍海青藝培訓學校》張素珍校長
《老年大學》張雪鴻老師
梁弄《點滴花坊》主理人沈淑娜老師
青田《國師茗茶》過慧丹老師、陳福老師
青田民革劉新青主委
海曙區慈善總會紅燭愛心義工大隊隊長黃愛萍老師
寧波市特殊教育中心學校工會主席陸建芬
寧波工程學院人文與藝術學院翟新格教授
海曙區南雅音樂幼兒園華瑛園長
《珍珠海花藝空間》主理人周易老師

🌸 鄭州

《聞道美物》主人陳岳鈞老師
《凝聽》主理人李易真老師
《鼎合設計》孫健老師、劉娟老師
《愷爾口腔美學診所》吳皓醫師、孫莉醫師
《原餘創筋》主理人余豆豆老師

《安瑜伽》創辦人自然美學攝影師安昱歆老師
正念覺茶創始人、中原國際茶都總經理張家迎老師
河南工業大學設計藝術學院《城市空間與景觀設計工作室》負責人尚娜老師
《追溯影視》創辦人策劃張性力，創辦人導演陳世海
媒體人，視覺中國、東方IC等影片簽約攝影師石光明
《大楊園林》高級工程師楊海燕
《良庫工舍》花藝傳習承辦武瑋

🌸 昆明

《張繼萍化妝品有限公司》雲南總代理
埃里克森國際教練學院教練
《VC成長聯盟》合伙人李娜老師
《楊麗萍藝術空間》主理人崔崔老師
昆明廣播電視台Fm95.4汽車廣播策劃蒲沁
《山里一間茶舍》主理人汪靜波老師，黃少樂老師
M60《納禧茶空間》主理人楊煥泉老師
M60《憩場成長研習社》主理人梅玲老師
昆明醫科大學第二附屬醫院郭靜波
《昆明圈圈的屋公寓》主人白瑞陽、段騫伉儷
雲南大學職業與繼續教育學院汪波教授

🌸 廣州

《明心閣》主理人安妮老師
廣州大學李振老師
《半百Miya筑》主理人肖曉清老師

🌸 杭州

一皿花器花道供應商張麗女士
《怡蘭琴齋》古琴家陳欽怡

親子花時間
跟著節氣詩情花意

著　　者 / 李幸芸
總 編 輯 / 廖三完
企畫統籌 / 陽光房創意發想
封面設計・版面構成 / 葉兒
執行編輯 / 陽光房編輯小組
攝影(花藝) / 張雲凱（台北宏圖）
攝　　影 / 安昱歆（鄭州）
插　　畫 / P. Lishin
示範模特兒 / 蔡芷宜　林昀潔
圖片提供 / 寧波《豫言茶肆》、《云人訪》
　　　　　鄭州《聞道美物》、《凝聽》

出 版 者 / 陽光房出版社有限公司
發　　行 / 龍德行銷顧問公司
地　　址 / 台北市大安區和平東路三段258號4樓之2
電　　話 / 02-8732-7717，0936-952204
e-mail / sanwan88@gmail.com
ISBN　　978-986-81265-8-9（平裝）
出　　版 / 中華民國108（2019）年3月
定　　價 / 新台幣380元（團購另有優惠請洽0936-952204）

親子花時間：跟著節氣詩情花意 / 李幸芸著.
-- 臺北市：陽光房出版：龍德行銷顧問發行，
民108.03　　　　面；公分

ISBN 978-986-81265-8-9(平裝)
1. 花藝 2. 節氣 3. 生活美學
971　　　　　　108003725

《尊重智慧財產權　請勿以任何形式翻印或重製》
版權所有，侵權必究。如有缺頁、破損或裝訂錯誤，請寄回更換